U0360735

FOR EVERY MUSIC LOVER

A SERIES OF PRACTICAL ESSAYS ON MUSIC

西方音乐入门十二讲

[美] 奥贝汀·伍德沃德·摩尔 著
（Aubertine Woodward Moore）

李 薇 译

清华大学出版社
北京

图书在版编目（CIP）数据

西方音乐入门十二讲 / (美) 奥贝汀·伍德沃德·摩尔
(Aubertine Woodward Moore) 著；李薇译. -- 北京：
清华大学出版社，2024. 10. -- ISBN 978-7-302-67444-3

Ⅰ. J609.5

中国国家版本馆CIP数据核字第20247H0C09号

责任编辑：宋丹青
封面设计：傅瑞学
责任校对：王荣静
责任印制：杨 艳

出版发行：清华大学出版社
　　网　　址：https://www.tup.com.cn，https://www.wqxuetang.com
　　地　　址：北京清华大学学研大厦A座　　邮　　编：100084
　　社 总 机：010-83470000　　　　　　　邮　　购：010-62786544
　　投稿与读者服务：010-62776969，c-service@tup.tsinghua.edu.cn
　　质量反馈：010-62772015，zhiliang@tup.tsinghua.edu.cn
印 装 者：河北鹏润印刷有限公司
经　　销：全国新华书店
开　　本：130mm×185mm　　印　　张：9.875　　字　　数：118千字
版　　次：2024年10月第1版　　　　　　　印　　次：2024年10月第1次印刷
定　　价：59.00元

产品编号：108230-01

《西方音乐入门十二讲》
——音乐普及教育的指南

　　音乐是抒发情感的载体，也是实施美育的途径。21 世纪以来，美的功能、价值受到更多关注，人们对于感受、发现、理解美的追求日益显著。音乐作为记录美、描绘美、践行美、生发美的艺术形式，面向社会进行普及教育的意义与价值因此更为突出。中央音乐学院李薇老师基于此时代风气，翻译了一册《西方音乐入门十二讲》（原作者为奥贝汀·伍德沃德·摩尔）。这本小书

1902年首版于美国道奇出版公司，内容围绕不同专题进行阐述，力求引导读者更好地体验音乐的魅力、洞察音乐的意义。该作虽为普及读物，其传达的思想、涉猎的内容今天看来仍具有理论启发和现实借鉴意义。

作者首先围绕音乐的功能进行了论述。其认为音乐不仅是一种艺术形式，更是超越了语言与文化的社会力量，具有强大的育人功能，通过形式美、秩序美、逻辑美、节奏美、音响美而沁人心灵、启迪心智，达成"育人"目标。综观全书，无处不以一种"润物无声"的方式彰显音乐的美育功能，其与我国通过艺术课程实施美育的教育理念高度契合。

纵观180余年的中国近现代史，美育发展贯穿始终。20世纪上半叶，蔡元培先生积极倡导"美育代宗教"理念；新中国成立后，逐渐奠定了德智体美劳"五育并举"的教育方针；21世纪以

来，美育的意义与价值被持续关注。本书传达出的主要理念与我国学校美育方针具有一致性，故而可以作为学校音乐教育教学的补充读物。另外，其读者还包括一个庞大的非学生群体，即社会性音乐教育，面向这个群体传播音乐美的功能与价值，让美育在全社会生根发芽，也具有重要价值与意义。

　　本书对音乐教育教学中常见的一些问题提出了深刻见解。例如，"音乐教育中的误区"中强调传统音乐教育特别针对器乐教学有功利化倾向——教师更注重传授技能技巧而忽视音乐的深层价值，由此导致学生得不到开启音乐之门的"钥匙"。基于此，作者指出实施音乐教育的最佳途径应为歌唱。纵观我国学校音乐课程教学，也是以歌唱为基础，进而延伸到其他体裁的学习。再如，作者强调音乐教育不应只做机械式训练，而应采用启发式学习方式，并通过丰富的教育案

例和实践经验展示出"授人以渔"的实施路径。在此基础上，作者提出改进音乐教育教学的系列建议，对培养学生创造力、提升学生综合素质大有裨益。

书中还提供了一些实用方法和技巧以帮助读者更好地欣赏和理解音乐。在作者看来，聆听音乐需要全身心地投入，循着这门艺术特定的"语言"和"句法"体验感知；诠释音乐需要对音乐有深入理解，通过了解作曲家创作意图、解读音乐符号而理解音乐的表达方式和丰富内涵；针对构成音乐的基本要素及"如何分析音乐结构""如何培养音乐感知"等问题，作者也进行了有见地的阐述。

本书提倡开放、包容的音乐学习理念。如在讨论音乐起源和功能时，作者未直接抛出自己的观点，而是通过"回顾"历史的方式，分析阐述古埃及人、希腊人、以色列人，及毕达哥拉斯、

爱默生、叔本华、瓦格纳等人对音乐起源和功能
的观点，深入浅出地向读者展示音乐在不同文化
和社会背景中的多样性和丰富性。

最后，本书探讨了钢琴、清唱剧、歌剧、交
响乐、交响诗等不同体裁的音乐和作品。如《钢
琴和钢琴演奏者》不仅梳理了钢琴产生的历史、
钢琴的形制变化等，还对部分钢琴家及其代表作
品、艺术风格进行了系统介绍；《歌剧皇后的熠熠
星光》《歌剧及歌剧改革者》则向读者介绍了歌
剧这一体裁，其作为音乐、戏剧和舞台艺术的综
合形式，具有多彩的音乐风格和丰富的情感表达。
本书通过对一些著名歌剧作品和歌剧改革者的介
绍，帮助读者更好地理解和欣赏歌剧；"那些著名
的清唱剧""交响乐与交响诗"主要介绍了清唱剧
和交响乐两种音乐体裁并分析了相关代表人物和
作品。总之，本书通过对各类音乐艺术体裁的解
读和介绍，引导读者更好地理解和欣赏音乐，更

加宏观地了解音乐的发展历程和风格变迁。

综上，《西方音乐入门十二讲》是一本对艺术普及教育具有多方面意义的书籍，其通过十二讲深入浅出的内容搭建了一个学习了解音乐的平台，所秉持的理念对我国当代音乐教育教学具有启发意义。因此，本书不仅是音乐爱好者的良师益友，对于音乐教育工作者也具有参考价值，可谓通向音乐普及教育的一册指南。

蔡　梦（首都师范大学音乐学院教授）

2023 年 11 月于北京

译者序

"唯乐不可以为伪"——音乐是内心情感最真实的表达。音乐的最初功能是教化，尤其对于音乐教育工作者来说，更应该将用音乐语言传递正确的核心价值观作为教师的职责。本书通过十二个章节，从音乐的源头循序渐进，帮助大家了解音乐的历史发展脉络和音乐的审美角度。本书内容既有立体生动的学术性语言表达，又有平易近人、贴合实际的故事性情境展现。本书的设计既能够帮助专业院校的学生快速理解和把握西方音乐的内涵，同时又能满足不同阶段普及型音乐教

育进程中学习者的需求，深入浅出地讲解相关专业知识。

在当今时代浪潮下，国民综合素质日益提升，对音乐的学习兴趣和学习热情空前高涨，本书详细介绍了音乐的功能、音乐的发展、音乐的形式等内容。对使用本书的教师、同学以及其他读者来说，《西方音乐入门十二讲》的结构布局使它的使用途径十分宽泛，便于读者形成对西方音乐结构性的知识框架并在某些细节上进行主动补充和再次探索。

以下是对各讲内容的简要概述。

第一讲，音乐的起源和功能。在这一讲中，主要论述了音乐缘何而起，并且阐述了音乐是基于人类精神和情感而产生的果实。这一讲重点突出了音乐的起源和人的起源一样神圣平等，它是人类精神交流的重要途径之一。在本讲中，我们还可以充分了解音乐作为一种语言，是如何规范

贯通人类的意识发展，发挥其激发人类心灵多样性的作用。音乐起源于人类，服务于人类。

第二讲，音乐教育中的误区。在这一讲中，讲到了音乐学习者、音乐学习者的家长以及音乐学习者的老师的职责与功能。从不同的角度诠释了在音乐教育过程中可能出现的实际问题，并从音乐学习者学习的源头开始，尽可能提供一些科学性的学习顺序。帮助学习者结合技术学习与音乐理解的概念，解读音乐学习的目的。本讲从实际出发，以钢琴学习为重点，联动其他音乐形式展开多维度的音乐学习方法论述。

第三讲，授人以渔的音乐教育。本讲重点阐述了音乐教育的科学性与规则性、音乐教育对人格视野的开阔以及音乐教育对人类发展的积极影响。音乐教育过程分为理论和实践两个方面，音乐教育必须从实践与理论两个角度同时进行。音乐是美好的，如何从审美角度帮助学习者建立正

确的审美习惯，激发他们的联觉，让音乐的教育功能得到发挥，在这一讲中也有所体现。专业音乐教育与普及音乐教育的结果会使学习者未来作用于社会时角色分工不同，但他们的精神归属具有一致性。

第四讲，如何诠释音乐。这一讲谈到了音乐的外在表达形式以及音乐对身心的影响。诠释音乐的通道不止一条，音乐的哲学性与深刻性始终存在于音乐发生的过程中，启发学习者在不同环境背景下找到自己对音乐的正确感受尤为重要。音乐鉴赏与感受中的批判性思维能力也在本讲中有所提及。

第五讲，如何聆听音乐。在这一讲中，首先用最简单的语言将音乐的组成元素加以说明，方便学习者理解。组成音乐的元素通过不同形式载体，逐渐变成有内容的画面，再从音乐的色彩和调性上启发学习者学会对比性地聆听音乐。在这

一讲中，谈到了音乐的本质，通过本质组合，输出音乐的内涵，赋予聆听者生理、心理上对音乐的正常接收后的本能反应。

第六讲，钢琴和钢琴演奏者。众所周知，在我国目前教育形势下，钢琴学习已成为"现象级"事件。本讲带领钢琴学习者对钢琴的发展历史进行梳理，实际上给了所有音乐学习者相同学习方式的借鉴性。在音乐学习初期，学习某种乐器，往往是音乐学习者对音乐产生兴趣的敲门砖。音乐教育是综合性的音乐功能性学科，本讲旨在让音乐学习者保持初心，在独立环境和合作环境下都能追溯到音乐最初的本质，即教化规范人的思想行动与情感行为的作用。在这一讲中，我们还可以看到对于一些著名音乐家的重点描述，可以总结出这些音乐家虽然来自不同风格流派，他们依然具备某些共同的特质，即注重音乐中的情感体验性，音乐表达中的技术是情感的支撑。无论

何种音乐体裁都是音乐家传递音乐思想的工具，对于音乐学习者来说，了解更多音乐作品，音乐载体的背景知识可以更好地积累人文艺术底蕴，丰富净化精神世界。

第七讲，钢琴诗人肖邦的统治力。肖邦是音乐学习者最熟悉的伟大作曲家之一。在这一讲中，我们可以看到肖邦对国家和民族的忠诚。他通过音乐创作，大力弘扬本国、本民族调性特色，他的作品有着伟大的民族气节，充满了英雄主义色彩。在这一讲中，音乐教育者们可以牢牢把握我国现阶段核心价值观，将中国梦通过音乐形式，用艺术行为扎根于学习者心中。这一讲也很好地激发了音乐教育者与音乐学习者共情，让学习者深入理解音乐教育的事实作用，音乐作为抽象的感受型事物在这里变得具象化。

第八讲，小提琴和小提琴手：事实与传闻。如果说钢琴是器乐皇帝，那么小提琴就是器乐皇

后了。这一讲通过中世纪德国民间叙事史诗《尼伯龙根之歌》穿针引线，带领音乐学习者从不同的乐器和不同器乐作品，对小提琴的结构和历史地位做了解读。这一讲中有很多风趣的讲解，可以使学习者了解到小提琴在自身发展中迂回前进的过程，感受到小提琴在器乐中不可替代的作用。小提琴为什么在乐队中不可替代？怎样理解小提琴演奏技术的进步过程？都将在本讲中引发大家的思考。

第九讲，歌剧皇后的熠熠星光。在这一讲中，我们可以看到第一位歌剧皇后与歌剧形式开启的密切关联。歌剧在音乐史上发展壮大，这一讲有很多风格多元化的例子，这些例子充分说明了歌剧音乐缤纷繁荣的多样性。在实际音乐教育中，声音的功能性作用更为直接，将声音赋予内容、赋予情节、赋予故事性的载体似乎更能适应音乐教育的形式，使之变得一目了然。在音乐教育中

是不是应该采取多元化方式帮助学习者积累更多音乐素养呢？这值得我们每一个从事音乐教育的教师不断探索更新，我们应认识到教学技法不是一成不变的。

第十讲，歌剧及歌剧改革者。我们知道歌剧的内容具有戏剧性，歌剧的演变与音乐的演变都是与时代进程密切相关的，是当时人类精神状态的反映。歌剧的改革不是单一对人声或单一对器乐的改革，因为歌剧这种艺术形式就决定了人声与器乐密不可分。这一讲中，我们可以看到歌剧改革不是突然发生的事件，任何事物在改革进程中因为一些内容形式发酵到一定阶段，就会迎来一个新的进步，如此循序渐进使歌剧在音乐历史中始终保持着勃勃生机。

第十一讲，那些著名的清唱剧。我们可以看到在这本书中，器乐与声乐形式都是作者十分重视的。作者将器乐和声乐的描述放在了同等重要

的地位，这也充分说明器乐作品和声乐作品在人类历史演变发展中起着重要作用。它们几乎伴随人类文明的发展，每一个发展阶段都有它们开出的人类精神果实与人类文明之花。这一讲中我们还可以看到歌剧传统形式的包容性以及与清唱剧的承接性，清唱剧在形式和内容上的呈现也可以使学习者感受到音乐形式的微妙变化。我们应该保持对音乐形式持久的探索之心，使之付诸更便捷的表达形式，帮助当今时代的学习者提升学习效率，使音乐真正做到普及大众。

第十二讲，交响乐与交响诗。在这一讲中，我们首先要了解交响乐与交响诗的区别。交响诗是单乐章的标题交响音乐，形式较为自由，具有一定的哲理性和风俗性等特点，我们可以深入拓展李斯特对于交响诗的贡献。交响乐是包含多乐章的大型器乐作品，具有史诗性、英雄性等音乐内涵，我们可借此了解奏鸣曲的结构。音乐的表

演形式在这一讲中变得更加丰盛饱满，由此可见音乐表现内容日益庞大，对人类思想的冲击更为强烈。

无论音乐表达形式是器乐、声乐还是歌剧抑或交响乐，我们都应该关注音乐内容中凸显的人类文明与精神境界。每一个时代文明的发展，都有音乐与艺术发展的一席之地，这是人类文明进步不可或缺的重要教育途径之一。重视音乐思维的正确发展导向，是每个音乐教育工作者的时代使命。

李薇

2023 年 11 月于北京

著者前言

事非躬亲不能增长见识，同理，我们无法通过阅读音乐书籍来了解音乐，只有把音乐带入我们的内心、带到我们的家中，和它结成最亲密的朋友，才能窥其堂奥——这门艺术丰富了许多人的生活，而它的功用还远远没有完全发挥出来。与此同时，音乐爱好者能够从那些业已步入音乐圣殿的人们的建议和话语中受到启发，产生新的想法，明确努力的方向。

一直以来，音乐家们倾向于认为，这门艺术专属于一部分禀赋出众的男男女女，久而久之，

音乐成了阳春白雪，与大多数人无缘。就这一点而言，他们难辞其咎。诚然，音乐天赋有高低之分。天赋异禀者，可以通过音调表达宇宙苍生的情感和灵魂永恒的真理。其中，音乐诠释能力特别强的人，可以把创作天才的话语传遍宇内。音乐有创作天才和传播天才，正如宗教有先知和牧师一样。音乐关乎我们每一个人，而音乐指挥和音乐教师的职责是把"先知"的启示传达开来。

19 世纪是音乐发展成就斐然的时期。我们完全有理由相信，20 世纪将是音乐取得更高、更大成就的时期，它将会超越精神文明的其他领域。而且，它会找到最佳时机，在我们自由的土壤中，结出丰硕的果实。在自由等有利条件的支持下，它将蓬勃发展、登峰造极，把人们从物质主义的压力中解脱出来，造福人类。在即将到来的时代，任何不称职的老师都会被禁止从事音乐教育，以防他们压抑学生徐徐展露的音乐天赋。音乐学习

将在所有学校、学院和大学的课程中占据一席之地，成为文化的重要组成部分。然后，潜藏在我们心底的音乐会浮现出来，将我们最深刻、最真实的意识展现出来。

启发音乐爱好者，激励他们采取行动，一直是本书作者的愿望，也是编写本书的初衷。本书收录的十二篇文章以前从未正式发表过，大部分源自作者讲述的音乐和音乐史课程，以及非正式交谈。衷心希望读者们可以因由本书与音乐结缘，进一步了解这门神圣的艺术。

非常感谢波士顿的佩奇公司（L. C. Page& Company）授权使用亨利·C.莱西（Henry C. Lahee）《著名小提琴家》一书中科莱里的肖像。

奥贝汀·伍德沃德·摩尔
于威斯康星州麦迪逊

目录

CONTENTS

第一讲

音乐的起源和功能

在诸多人类文明故事中,音乐的故事当属最有趣的之一。音乐让我们得以深入了解人类的内心活动,这一点已经在多个时代得到印证。人若不曾留意音乐的故事,也就无法理解人类历史进程中最崇高的现象。

关于音乐究竟缘何而起,在神话和传奇故事中有许多令人解颐的传说。原始社会无师自通的哲学家和古代文明中学识渊博的哲学家都曾尝试解开围绕这门艺术让人欲罢不能又难以捉摸的谜团。他们的种种猜想,产生了形形色色的神话和传说,但最终都可以归结为"音乐源于仙界"。

古埃及人认为,音乐肇始于他们所崇拜的天神奥西里斯(Osiris)和他的妻子、埃及女神伊希斯(Isis)。印度教徒认为,音乐是创造之神梵天(Brahma)赐予人间的无价礼物,梵天创造了音乐,而他那无与伦比的配偶萨拉斯瓦蒂(Sarasvati)则成为音乐的守护神。诸如此类的诗

意幻想，在多个民族的早期文学中比比皆是。

这并不令人意外。有大量的证据表明，音乐与人类是同时出现的；它是基于人类复杂多变的精神和情感、需求和愿望引起的声音变换以及人类肌肉和神经的颤动；它随着人的成长而成长，随着人的发展而发展，而它的起源和人类的起源一样神圣。

拉尔夫·沃尔多·爱默生（Ralph Waldo Emerson）将所有自然现象一分为二的二元论也适用于音乐，亦即音乐是精神的，也是物质的。音乐的精神部分诉之于人的精神部分，根据人的渴望和能力应和人心。音乐的物质部分可以视为人的精神所寄寓的身体。音乐是一个载体，通过人耳这个媒介，以无与伦比的神经构造为竖琴，以鼓膜为华丽的共鸣板，将信息从一个灵魂传递给另一个灵魂。

音乐是一面镜子，最能反映人的内心世界和万物本质。约翰·拉斯金（John Ruskin）认为，

只有热爱艺术所反映的事物，才称得上真正热爱艺术。对音乐而言，尤其如此：正如路德维希·冯·贝多芬（Ludwig van Beethoven）所说：

音乐带来的启示，比一切智慧、一切哲学更为崇高。

音乐在自然界中没有模型，既不是对任何实际物体的模仿，也不是对任何经验的重复，因而在艺术领域，它是独树一帜的。正如阿图尔·叔本华（Arthur Schopenhauer）所说，音乐描摹的是真实的事物，亦即事物本身，而不仅仅是表象。他宣称，要是我们能够对音乐给出一个完全令人满意的解释，我们也许早就拥有真正的宇宙哲学了。

托马斯·卡莱尔（Thomas Carlyle）慨叹：

音乐是一种无可言说、深不可测的话语，它把我们带到无限宇宙的尽头，并在那一刻迫使我们仔细审视它。

理查德·瓦格纳（Richard Wagner）在音乐
中发现了有意识的情感语言，这种语言使物质世
界变得高贵，使精神世界不再遥不可及。音乐是
造物主的和谐声音，是不可见世界的回声，是整
个宇宙中总有一天会奏响的一个神圣和谐的音符。
朱塞佩·马志尼（Giuseppe Mazzini）也写道，各
类文献资料中，对这门神圣艺术有着诸多崇高的
定义。

事实上，音乐由大量的音调组成。音调是它
的素材，本身具有被赋予形式的可能性。诠释这些
素材的言语和动作是一切生物所共有的。比如说，
狗用重复而短促的吠叫表示高兴，用长声嚎叫表示
痛苦，这些都是神经冲动所致，和人类婴儿抬高
声音表达不快是相似的。毫无疑问，原始人为表
达情感发出的声音，就本质上而言也与此类似。

人人都有通过声音来表现情感的倾向，而饱
含情感的声音尤其能够激发人心。群众的情绪可

能会因倡首者慷慨激昂的语调而激发，正如我们所知，演说的感染力更多地取决于演说家处理声音的技巧，而不是演讲的内容。

对同情的渴望存在于一切有情众生中。这种渴望，在人身上表现得很强烈，在富有艺术特质的那一类人身上，更可谓激烈。艺术家饱满的情感总有喷薄而出的一刻。要想在其他同样敏感的人心中引起共鸣，必须设计出明确易懂的表达方式。

声调语言（tone language）从这些元素中成长起来，正如单词语言从早期人类相互交流的尝试中发展起来一样。综观声调语言的发展史可知，为了形成掌控原始素材的规则，人类经历了一个缓慢而艰苦的过程；正如我们所知，音乐之所以成其为音乐，是因为有章可循。模糊的声音会留下转瞬即逝的印象。确定的音调关系和韵律是产生明确、持久印象的必要条件。原始阶段的音乐

只是有节奏的声音而已，有节拍，但音高变化很小或没有，且节拍没有规律。只有当人类的智力发展到一定高度时，人们长期以来反复尝试的均衡的声音序列才演变成现代意义上的音阶。随着音乐艺术的进步，节奏和旋律表达也统一起来。

按照现代科学方法研究音乐的起源、功能和演变是一个相对较新的课题。到了1835年，一位法国音乐史作家还因为无法确定音乐何时由何人发明而苦恼。他认为，人类发明音乐很大程度上得益于鸟类的声音。他一本正经地断言，鸭子的叫声显然为单簧管和双簧管的发明提供了模型，而公鸡的鸣叫则启发了小号的发明。他在书中用了一整章来推测"灭世大洪水之前的音乐"[①]。这个可怜的家伙觉得自己的理论比起古人不着边际的

① 据《圣经》记载，上帝看到人类的邪恶行为，使洪水泛滥在地上，毁灭天下，唯独挪亚方舟里挪亚一家八口和存留为种的百兽、昆虫、禽鸟得以存活。

幻想要高明，认为自己至少揭示了真相，只是苦于找不到有说服力的证据。

相比之下，瓦尔德图恩（Waldthurn）王子，乐队指挥沃尔夫冈·卡斯帕（Wolfgang Kasper）的直觉要强得多，他在 1690 年发表于德累斯顿的音乐史论文中，宣称音乐的发明者毫无疑问就是上帝，上帝创造了传播乐音的空气，创造了接收乐音的耳朵，创造了人的灵魂，使情感悸动寻求宣泄，并让宇宙万物充满灵感的源泉。颇受推崇的卡斯帕自觉已经无限接近真相。

1835 年，也就是上文所述法国作家提出疯狂猜想的同一年，赫伯特·斯宾塞（Herbert Spencer）从科学家的角度发表了一篇名为《音乐的起源和功能》（*Origin and Function of Music*）的文章。历史表明，这篇论文启迪了后世，证实诸如此类猜想并非真实。多年以后，它对音乐家的价值才得以实现。今天，它广为人知，影响深远。

人们内心的激动导致肌肉扩张和收缩，并且在声音的抑扬顿挫中表现出来。由此，赫伯特·斯宾塞看到了音乐的基础。他毫不犹豫地将音乐定义为情感话语，即表达情感的语言，其功能是激发共情并拓宽人类的视野。除了毫无保留地将音乐置于各大艺术门类之首，斯宾塞还宣称，音乐所引起的人类从未体验过的幸福感，所唤起的未知的、理想的印象，可以视为一个预言，一个在某种程度上有赖于音乐才能实现的预言。不得不说，我们拥有的感受旋律和和声这种不可思议的能力，意味着我们可以揭示旋律和和声所蕴含的乐趣。基于这些假设，我们就能理解音乐的力量和意义，否则，音乐的神秘面纱永远无法揭开。斯宾塞认为，音乐文化的进步作为推进人类福祉的崇高手段，再怎么称赞都不为过。斯宾塞的理论在 19 世纪末引起了很多争议，因为斯宾塞没有进一步阐述和声在现代音乐中的地位，也

不明白什么是乐曲。斯宾塞在他的最后一部作品
《事实与评论》（*Facts and Comments*）中，收录了
许多先前从未公开发表过的思考，他的批评者显
然把事物的起源和事物本身混为一谈了。就好比
我们先曲解某个假设，然后再断言它站不住脚，
他说：

　　我发表了对音乐起源的看法，现在却因为我
的理论没有发展为成熟的音乐概念而受到指责。打
个比方，有人说橡树是从橡子长起来的，这时有人
跳出来指责他，说他显然从未见过橡树，因为无论
是从外形和结构上而言，橡树根本看不出橡子的一
丁点儿痕迹。这种指责完全就是无理取闹。

　　但是，他也承认，他关于音乐起源的理论，
的确没有涉及序曲或四重奏的特征，人们据此推
定他不懂什么是乐曲，在某种程度上是合理的。

　　对于原始人的音乐是何种模样，我们可以从
现存未开化种族的音乐中推断一二。原始人说话

的词汇量有限，所以他们的音乐中音符很少，但可以通过富有表现力的手势和声音的抑扬顿挫加以补充。随着文明的进步，人类所能表达的情感变得更加复杂，需要更加强有力的表达手段。认为音乐具备治愈能力、有益身心、促人振奋的信念一直很盛行。讲究独立、实用的现代人，仍然需要把音乐作为有章可循、节律严谨的一门艺术呈现给世人，让它不可言喻的美和助益惠及普罗大众。

没有个人的成长，音乐就无法成长；没有思想的自由，声调语言和文字语言都无法获得充分、自由的话语表达。自由对生命至关重要。但凡思想和幻想的流动受到阻碍，或者个人的能量受到制约，音乐就会变得局促。在精神和思想自由尚且让位于务实考虑的地方，艺术至今仍然停留于节奏粗糙的打击乐阶段。中国哲学家在天地和谐的秩序中，认为音乐应当体现自然之道，并撰写

了大量关于音乐理论的著作。

　　古典音乐服务于宗教和教会，古今中外，都是如此。从《吠陀经》可知音乐在印度教崇拜和生活中占据着崇高的地位。古老的楔形文字揭示了音乐在埃及文明中的尊贵地位。柏拉图（Plato）说，音乐在他那个时代之前就存在了一万年，只能是神祇或近乎神祇的人所创。那时候，这门艺术是由寺庙的祭司教授的。对年轻人的教育，如果缺少了音乐教育，就是不完整的。

　　埃及音乐文化在希腊人和以色列人身上留下了印记。他们的声调语言从东方文化中获得了温暖和色彩。希伯来语经文中洋溢着对音乐价值的赞美，因为音乐与以色列子民的政治生活、精神意识和民族情感密切相关。通过音乐，他们哀怨地向万王之王倾诉满怀的悲伤、欢乐地为他歌唱、向他表达赞美和感恩。

　　从讲究优雅的希腊人那里，我们获得了定义

科学规律、管理音乐艺术的证据。我们在古代著作中读到的华丽乐章，大部分都随着音乐充实过的生命一起烟消云散了。音乐一度沦为某些阶级独有的守护神，最神圣的秘密不再为人所知。谁又能想到，它终于在全世界广为流传。

音乐一直被称为基督教的婢女，但称其为忠实的助手其实更恰当。无论使用哪种教堂音乐，为了表达喜讯福音所点燃的情感，每一个新产生的宗教思想无一例外都会寻求并找到新的音乐表达方式。

在塑造通用仪式时，必须考虑适当的音乐伴奏。神父们也借此化身为音乐的向导。那些赋予声调艺术匀称结构的音乐，在教会的监督下一再修整，因而显得不那么自然。令人欣慰的是，在基督教的精神中，音乐被证明是对律法制定者出错时的补救。基督教倡导尊重个体思想，进一步推动了音乐和灵性的进步。

在教堂之外，另一种音乐成长起来，它在路边和偏远的地方涌现，它被称为民间音乐。它能表达人类的渴望、悲伤和绝望，以及人类对生命、死亡和彼岸奥秘的好奇，而且不受节制。无师自通的人们总能在这种音乐中宣泄压抑已久的情感。在十字军东征期间，基督教世界的民间音乐，从东方音乐中获得了新的元素，并将其移植到自己的音乐之中。随着时间的推移，在天才作曲家和开明的教会统治者共同努力下，教会的音乐和人民的音乐合二为一，现代音乐诞生了。

建筑、绘画、雕塑和诗歌拥有以往成就的实物证据，并且依此指引后续的努力方向。而现代音乐没有这种依靠，只能一步步筑造自己的命运。现代音乐是我们这个时代的一种新艺术，是所有艺术门类中最年轻的，最近才达到高度发达的状态。

从4世纪下半叶现代音乐体系奠定基石开始，

直到 15 世纪的精彩探索取得显著进展，音乐大师们一直醉心于控制这门艺术的各个元素。从那以后，具有里程碑意义的重大事件接二连三发生。在过去的两个世纪里，艺术进步之快，宛如神助，令人难以置信。我们现在拥有壮观的音乐词汇、灿烂的音乐文学，虽然我们已经习惯了这个巨大的宝库，但对它的珍惜程度和先前并无二致。

音乐在文学中经常被说成是一种约束、启发和放松的手段。我们在荷马（Homer）的作品中读到，阿喀琉斯（Achilles）学习过音乐，以便节制自己的激情，音乐科学之父毕达哥拉斯（Pythagoras）建议学生们在晚上就寝之前，听听音乐，以恢复活力、恢复灵魂的内在和谐，并在次日早晨从音乐中寻求力量。柏拉图说，音乐对心灵就像空气对身体一样不可或缺，应该让孩子们学会和声和节奏，这样他们才能更温婉、和谐、有节奏，从而言行举止更合于度。

欧里庇得斯（Euripides）曾感叹："歌曲本身带有一种欢快，足以唤醒内心的喜悦。"无疑，生活在音乐怀抱里的人们，必然为喜悦所环绕。音乐仿佛魔杖，可以把人从生存的琐碎烦恼中解脱出来。叔本华说："音乐是灵魂的洗礼"，"可以洗去一切污秽"。或者，正如奥尔巴赫（Auerbach）所说："音乐涤除了日常生活遗留在灵魂上的尘埃。"

马丁·路德（Martin Luther）意识到了音乐的影响，呼吁人们加入他那高贵的众赞歌，并以歌唱的形式让宗教改革深入人心。他把音乐称为秩序和礼貌的爱人，并将其作为培育优雅举止和自我约束的手段引入学校，认为有了音乐，愤怒和一切邪恶都会消失。他说：

校长应该懂音乐，否则我会看不上他。我们也不应该让年轻人担任传道的职务，除非他们已经受到了充分的音乐训练，因为音乐让人优雅。

今天的教师和牧师要是能够更加珍惜音乐对他们工作的价值，那就太好了。

音乐是伟大的全国性运动的重要因素。军队指挥官都知道音乐能够鼓舞士气、安抚人心。拿破仑·波拿巴（Napoleon Bonaparte）抱怨音乐总是弄得他精神紧张，但是他并没有轻易放弃音乐，因为精明如他，早就观察到音乐对行军的影响。他命令各团的乐队每天去医院演奏，以抚慰伤员，帮他们振作起来。《马赛曲》（*Malbrook*）是他唯一珍视的一首曲子，他在发起最后一次战役时，哼唱的就是这首歌。战役失败，他被流放到圣赫勒拿岛（Saint Helena Island），孤身一人百无聊赖之际，他说：

在所有文艺中，音乐对情感的影响最大，立法者应该给予音乐最大的鼓励。

在任何时候、任何人的一切活动中都能找到的艺术，必定是全人类的共同遗产。"它不直接和

某一个阶级对话，而是和全人类对话"，德国歌曲作者罗伯特·弗朗茨（Robert Franz）如是说。亚历山大·贝恩（Alexander Bain）称音乐为最普及、最普遍和最有影响力的艺术门类，而音乐理论家马克思博士（Dr. Marx）则认为音乐是有益于大众的道德和精神财产。

确实有人说，音乐的普遍性赋予了其很高的价值。音乐反映的不是你我某个个体的内心生活，而是世界的本质。它把看似真实的事物和神圣的理想结合成一体，点燃每个人心中的火花，让每个人都可以从中感受到整个世界。音乐作为灵魂的语言，填补了文字表达的不足，让语言不足以唤醒或表达的高雅情感和神圣愿望得到表达。音乐的信息是从心传递到心的，揭示一切肉眼看不见的事物，并时刻准备着接纳它们。

在《威尼斯商人》中，威廉·莎士比亚（Willam Shakespeare）笔下的罗兰佐（Lorenzo）向杰

西卡（Jessica）讲述不朽灵魂中的和谐，说：

在永生的灵魂里也有这一种音乐，可是当它套上这一具泥土制成的俗恶、易朽的皮囊以后，我们便再也听不见了。

让这种俗恶、易朽的皮囊得到升华，使精神专注，将光明、甜蜜、力量、和谐和美带入日常生活，是音乐的核心功能。人类从呱呱坠地到行将就木，音乐一直是其最亲密的伴侣。

理查德·瓦格纳虔诚地相信，音乐会为纯真不羁的人性铺平道路，这种人性因为感知到真理和美而被照亮，被同情和爱的纽带联系在一起。这种理想的结合正是列夫·尼古拉耶维奇·托尔斯泰（Lev Nikolaevich Tolstoy）在《什么是艺术》一书中孜孜以求的。托尔斯泰将艺术定义为所有人都可以享受的人类活动，其目的是传递人类所产生的最崇高的感情，他认为音乐和人性的结合必须通过平衡来实现。所有自身没有感染力的音

乐都遭到他的谴责。他对瓦格纳的谴责尤为激烈。瓦格纳为艺术普及（democratic art）而战，他希望把地位最卑贱、最没有音乐鉴赏力的人在思想和感情方面提升到更为崇高的层次。

　　根据托尔斯泰的说法，艺术与宗教分离之后，便开始堕落。在幻想这种分离成为可能时，这位俄罗斯圣人的心理视野定然是被蒙蔽了的。艺术，尤其是音乐艺术，是宗教至关重要的组成部分，不能分离。就像思想一样，自从教会与国家的纽带被断开以来，音乐已经蔓延开来，上升到前所未有的高度。所有高贵的音乐都是神圣的。

　　在物质生活飞速进步的今天，我们比以往任何时候都更需要音乐。音乐没有事实责任的负担，让灵魂得以从与知识无休止的缠斗及其让人痛不欲生的压力中解脱出来。知识的好处是巨大的，但借由音乐之类的手段，将自身从世俗世界令人困惑的迷宫中解脱出来，提升到神圣理想的领域

也是有益的。

音乐作为一种文化手段，是人类文明的有利因素。它所要发挥的影响力注定比人们所知更大。当今时代，音乐已成为一门家喻户晓的艺术。随着它越来越接近家庭和社会生活的中心，它将越来越丰富人类的存在，把天国胜景再带到人类世界。

如果音乐对人类有这么多裨益，为什么不是所有的音乐家都是伟大和善良的呢？这是一个很难回答的问题，只有通过另一个同样不好回答的问题，我们才能公正地解答：为什么不是所有享受过宗教福音的人都变得明智和高尚？想想为传播基督教而运转的巨大机器，再看看人们在阐述其创始人的教义方面是多么缓慢。缓慢的进展并不能成为否定宗教或音乐使命的理由。

与宗教一样，音乐点燃了我们更细腻的情感，把我们带入一种比周围环境优越的氛围。把仙界

享有的事物用于装点平凡的人间是需要智慧的。如果应用得当，音乐就可以实现这个目的。随着音乐越来越为人所知，它的优势将更加充分地展现。

第二讲

音乐教育中的误区

就像来自看不见的永恒之音一样，音乐能与人的灵魂对话。它以基于情感的语言传达信息，在每个人的心中引起回响。莎士比亚在《威尼斯商人》中借罗兰佐之口说：

灵魂里没有音乐，或是听了甜蜜和谐的乐声而不会感动的人，都是擅于为非作恶、使奸弄诈的；他们的灵魂像黑夜一样昏沉，他们的感情像鬼域一样幽暗；这种人是不可信任的。

能够做出此类恶举的，不是正常的灵魂，不是刚刚脱胎于造物主之手的灵魂，而是被虚假的条件和环境所扭曲的灵魂。在罪恶充斥大环境、污秽主宰一切的地方，唤起和表达崇高愿望和纯洁情感的事物是没有立足之地的。正常的本能也可能变得迟钝，在音乐方面的本能可以说是既聋又哑，因为错误的教育会扼杀或削弱美好的情感，大环境则会让感知处于休眠状态。

人类情感特质的种类和强弱，与智力和体格

特征一样因人而异。在某些人身上，感性占主导地位，幻想和感觉不可抗拒的活动迫使人们用有节奏的音调组合来表达直觉掌握的理想。因此，音乐天赋显现出来。

再多的教育也无法造就天赋，但天赋需要认真的修养和明智的指导，才能够发挥出来。正如我们在昆图斯·贺拉斯·弗拉库斯（Quintus Horatius Flaccus）的著作中所读到的那样。

没有天赋的蛮干，拒绝接受教育的天才，都不会产生像样的结果。

另外一些音乐表达天赋出色的人，拥有的是重现的禀赋而不是创造的禀赋。他们属于或多或少有点天赋的人，适合传播天才为人类创造的信息。有了合适的环境和培养，天赋可以发展成熟并展现出来。

世上有被天才或才华引导到音调世界以外艺术门类的人，也有具备不同程度的情感和智力天

赋的公众。对感官品位的培养足以惠及所有人，再没有哪种艺术能够像音乐一样培养人的感官品质。太多从事纯科学或实践研究的人不会意识到这一点。在那些被称为音乐大国的国家，有一家数代从事音乐行业的现象，音乐学习与其他一切有价值的学科处于平等地位，即便是关乎生计，也不会牺牲对音乐的热情。

如果没有生理缺陷，所有人都会发出一定程度的声音，也会做出有节奏的动作。对于孩子们来说，在没有指导的情况下，用手、脚和身体的摇摆来标记曲调的事件常有发生；摇篮曲几乎总能安抚躁动不安的婴儿；达到足以区分和表达音调年龄的大多数孩子都会尝试唱出经常听到的旋律；普通孩子刚开始接触音乐课时显然很愉快。

加强音乐本能的难度与加强任何其他能力相当。相反，一个早期学习歌唱、在节奏和曲调把握上都很好、表现力也不差的孩子，在经过一段

时间的指导后，大都不会出现无视节奏感、唱错调、弹错音符的问题；所使用的乐器如有走调，必然也会及时发觉。没有受过教育的人，相信直觉的感知，会当即断言某某孩子或某人被教坏了。出现这种现象，不过是没有将结果追溯到正当原因罢了：这不是培养方式的问题，而是因为闯入了音乐学习中的某些误区。

这些错误始于钢琴或小提琴的预备课程。例如，一个之前没有任何音乐基础的孩子，开始了每周一节课的音乐训练之后，他需要在没有监督的情况下按照规定的时间每天练习。除了乐器入门有困难之外，学习读谱、定位音符、领会节拍等诸多方面也会出现困难。有时候，老师也许对音乐的内在知之甚少，对孩子的本性知道得更少。于是，困惑一重接一重浮现，学生磕磕绊绊穿过这些困惑，开始磕磕巴巴使用音乐词汇，结果养成了难以纠正的坏习惯。一再重现的错误音符、

不当的措辞、不规则的口音、凌乱的节奏和毫无意义的混乱音符会使耳朵和内心的音感相继变得迟钝。然而，对于天才或有天赋者而言，没有任何障碍可以彻底阻碍音乐之路。因为，这些人用不着去尝试错误的方法。

妈妈们一旦接到建议指导孩子练习，或者至少在孩子练习时在场陪伴时，大都会找理由给自己开脱，说听孩子练习会让自己不胜其烦。音乐练习既然让母亲感到厌烦，孩子更多的时候会盯着乐器发呆或者不停地抬头看钟，看练习时间是否已到，也就不足为奇了。早年生活中令人厌恶的事物会给他们留下记忆，让他们永远厌恶。因此，开始学习音乐时家长没有十足的兴趣却强行要求孩子学习，将是一个严重的错误。对脑力劳动的诉求会加速审美本能发挥作用——不管是多么微弱的本能，几乎任何人都会喜欢调动一切感官的工作。

如果老师具有坚强的人格、均衡发展的个性和成熟的知识，而且把学生看作理性、会感受、思考和行动的人，那么学生是幸运的。有太多的音乐教师通过拿初学者练手来学习音乐教育。有人建议，为了防止他们的失误，以及一切无知、粗心和强迫，应该把音乐教育置于社会生活中与其他方面同等的法律保护之下。任何人，想要从事音乐教学，只有成功通过理论和实践考试，并经相关裁判委员会颁发许可证之后，才能得到许可。如果裁判委员会的成员也是经过挑选而产生的，那就更好了。

维也纳一位实用主义的音乐家 H. 盖斯勒（H. Geisler）最近引起了不小的轰动。他断言钢琴虽然对高级艺术家来说是不可或缺的，但在初级训练中毫无价值，甚至是有害的，还说钢琴教学彻底误解了音乐发展的自然规律。他认为，感官和理智的感知必须主动存在，然后才能通过乐器

表达出来，认为手动练习可以召唤感知，无视音感至高无上地位的想法是错误的。他认为人声是原始的音乐教育工具，说音乐教育的合理顺序应该是听、唱、演奏。

这一顺序是值得赞扬的。如果通过课堂进行初级音乐教学——这种教学方式比私人补习更便宜、课程更频繁、教师更称职，那么这个顺序可能很容易遵循。课堂提供了最好的机会，可以训练耳朵准确识别音高，让视线在阅读乐谱时保持稳定，让头脑理解按键之间的关系、形式和旋律运动，让心灵意识到音乐的美和主旨。在课堂上，可以感受到彼此之间你追我赶的激励作用，感受到一种写音符、转调乐句和旋律、增强音乐情感和提炼品位的冲动。

法国的视唱练习和英国的视唱练耳都证明了依托课堂进行音乐基本训练的优势。约翰·斯宾塞·柯文夫人（Mrs. John Spenser Curwen）是伦

敦托尼索法学院（Tonic Sol-fa College）院长的妻子、已故约翰·柯文牧师（Rev. John Curwen）的儿媳、视唱练耳运动的创始人，她将该系统背后的逻辑应用于钢琴教学，而这些原则被现代教育家视为一切教育的心理基础。在柯文夫人看来，从学生坐到钢琴前面的那一刻起，音乐课就具有了吸引力。

在教学中，她让孩子们学会数节拍。她按节奏授课，而不计时，不断激发孩子内心对音乐的兴趣。耳听为实，她认为节奏和音调的听力练习要想有实效，日常监督学生按老师要求练习至关重要。

很多时候，孩子们能够轻松解释每个音符和停顿的相对价值，在面对相同音符和停顿组合时，判断节奏就要出问题。这是因为他们没有在机械的节奏符号与其代表的声音之间建立心理联系，因为声音是本能冲动的产物。节奏混乱也可能是

由于对响亮而节拍持续的计数过于依赖，而不相信由心智引导的节奏。

盲人对音乐感知的敏锐性是一个经常论及的话题。这是因为对盲人而言，外耳和内耳的注意力都不会被视觉器官分散，全部心思被迫集中在音调上。当某种感官被削弱或丧失时，人体对其他感官的依赖和要求会变高，从而使它们变得更强。这表明，把重点放在那些希望发展的感官上，对音乐学习是大有裨益的。

在美国，有许多雄心勃勃的课堂作业计划，其中一些让学生受益匪浅。我们有理由相信，公立学校的音乐学习中，有价值的结果终将出现。不幸的是，到目前为止，音乐教育往往是由教师承担的，而教师本身没有受过音乐训练，他们任凭学生大喊大叫，仅仅在音调严重不准的钢琴伴奏下唱一些难度没那么高的歌曲。

深受爱戴的菲利普斯·布鲁克斯（Phillips

Brooks）曾经说过：

> 对孩子们而言，深入人心的校歌对他们性格养成的意义不亚于让他们记忆深刻的事件或原则。

毫无疑问，在成长期激发的对好音乐的热爱，被认为足以开启无限的可能性，如果我们的学校为音乐知识和欣赏奠定坚实的基础，我们的国家就会很容易被塑造成一个音乐国家。经过基本知识教学之后，很容易就能确定哪些学生因为天分使然需要专门加以训练。

当音乐学习成为必修课时，应避免人前炫耀这一冲动。柏拉图在《理想国》中说，老前辈苏格拉底建议把早期教育作为一种娱乐活动。打算听从这一建议的人，一定要记住，把音乐学习完全变成游戏，有削弱意志的危险。学生们懵懵懂懂第一次接近艺术殿堂时，应该明智而温和地加以引导，让他们学会迈开脚步，学会独立观察和思考。我们最珍视的是能够自行辨别的美。我们

通过开动脑筋解决问题、解除疑惑而获得力量。"没有什么做不成，"奥诺莱·加里布埃尔·米拉波（Honore Gabriel Mirabeau）说，"凡事就怕有心人"。

音乐学习的目的是了解音乐，了解什么样的音乐是好音乐，从而尽可能地让音乐听起来悦耳。仅仅通过技巧培养是永远无法达到这一目的的。今天，练习时，技巧被拔高到音乐诠释之上，对技巧的追求迫使学习者做出了巨大的牺牲。罗伯特·舒曼（Robert Schumann）认为，高超的演奏技巧只有在服务于更崇高的目的时才有价值。而所谓更崇高的目的就是触及和表达音乐的灵魂。除非有了这个目的，否则所有的技巧都不重要。要求人人掌握某种乐器的高超演奏技巧，或醉心于令人叹为观止的声乐技巧，都是不可取的，最好能把音乐从一切可以习得的技巧中解脱开来。与其以牺牲其他方面的发展为代价，狂热地追求

[德] 罗伯特·舒曼

(Robert Schumann, 1810—1856)

演奏技巧，不如让学生停下来，直到使每一篇曲
目都熟稔于心，直到每一次练习中，都能准确地，
带着思想，绘声绘色地加以诠释。我们需要更多
富于音乐家气质的演奏家和歌手，更多地关注他
们精心编排音调而让简单的小旋律充满美感的
能力。

当前音乐学习中一个严重的误区是忽视合奏
演奏和演唱。一些伟大的音乐只有部分是为歌唱
创作的，需要用到两种或两种以上乐器。认识到
这一点，对我们颇有益处。伟大的序曲和交响曲
的四手和八手钢琴编曲同样有价值，同样令人愉
快。它们为欣赏这些杰作的管弦乐表演铺平了道
路，拓宽了音乐视野。如果一个家庭中有几位音
乐学生，把精力集中于钢琴是很可惜的，尽管每
个音乐家都应该对这种家喻户晓的乐器有一些了
解。因演奏或歌唱高贵的音乐而团结在一起的家
庭是幸福的。

认为优秀的独奏家无法胜任合奏或伴奏，是一个荒谬的错误。无法胜任合奏或伴奏的人，音乐基础必然很差。他们或许能够把技巧要求很高的作品演奏得令人眼花缭乱，让人叹为观止，但是却无法胜任一些节奏缓慢而温柔的节拍时，令人遗憾，这些节拍需要音乐的理解和细腻的处理。事实是，对艺术伴奏或艺术协调工作的要求与对艺术独奏家的要求相同：良好的音乐天赋、对艺术的热爱、善于倾听的耳朵和丰富的视奏经验。

公开独奏会是音乐学习中极为常见的误区。年度汇报演出对于钢琴专业的学生来说，是他们最重要的场合，届时父母和朋友都会亲临现场，观摩其学习成果。有一个普遍的要求是对华丽乐章弹奏技术的掌握，演奏手法越让人眼花缭乱越好，因为这样一来，听众就顾不上评价演奏技术和演奏者对音乐的诠释。手、指、腕、臂的收放自如，以及对琴键的出色操作，可能会在独奏会

上受到赞赏，但这种场合的演奏，很少能真正打动人心。它了无生气而单调，常常让人想起《圣经》里"文字能致人死，灵魂能予人命"的说法。

以音符体现的声音，甚至是平稳、清晰、快速的发声，也不一定能够成为音乐，一连串没有温度和色彩的音符，如同没有明暗对比的绘画一样了无艺术气息。如果人们能普遍认识到，训练思想和情感，并通过它们训练意志和性格是音乐教师的重要职责之一，那么音乐生的独奏会水准就会更高。无论是谁，如果没有掌握正确的艺术手法和技巧，就不能在公共场合演奏或唱歌。

音乐生应该抓住一切机会去聆听最好的音乐，包括声乐和器乐。如果用心去听，一场好的音乐会往往胜过十几节课，但许多学生对音乐一无所知。他们只听过自己演奏，或者在排练或独奏会上听过同学们的演奏；他们就算是参加音乐会，与其说是真正享受音乐，不如说是去观摩自己所

属专业的演奏技法。试图在没有广泛了解音乐文学的情况下获得音乐教育，就像试图在不了解世界伟大作品的情况下养成文学品位。天才杰作散发的光芒，可以抵消许多邪恶的东西。在音乐中，伟大的作品是音符和它们所代表的理想之间唯一的诠释，它们构成了我们获取音乐知识的模型和试金石。

为了听到好音乐、沉浸在良好的音乐氛围并成长为艺术家，许多美国女孩漂洋过海前往国外音乐中心。她们往往没有充足的心理和音乐知识准备，也没有可靠的资金来源。她们期望在短短几个月的时间里去完成实际需要数年才能完成的事情，于是无一例外闯了误区，经受折磨。她们当中有许多人回到家时，梦想已经破灭，身体也毁了。还有许多人被困在异国他乡陌生的土地上，一筹莫展。应该发起一场运动，反对没有做足准备便一窝蜂地出国学习音乐。

事实上，我们需要一个自由的、真实的、无所畏惧的英雄，就像瓦格纳在他的《齐格弗里德》（*Siegfried*）中所发现的那样，用他无坚不摧的宝剑杀死肮脏的物质主义恶龙，唤醒沉睡中的艺术新娘。我们亟须一位风暴之神挥动锤子，驱散遮蔽大众视野的乌云。有人呼吁，文学比赛中应该有这么一位羽饰骑士，戴着头盔、手持长矛、脚蹬带刺马靴，去与盛行的错误做法战斗。音乐比赛同样需要这样的骑士。

第三讲

授人以渔的音乐教育

有一种音乐教育可以使人优雅，培育人格、开阔视野，让每一种天赋本能和力量都趋于成熟。音乐能唤起高尚的思想和崇高的理想，它让人敏锐地看到一个疏于观察者所忽略的美丽世界。有音乐天赋者在它的带领下，幸运地进入一个迷人的氛围，在那里，鼓舞人心、提升人格的力量无处不在。它的目的正是精神、智力和体格的全面均衡发展，从而培育全面发展的音乐家，培育各方面均衡发展的个体。

音乐教育的益处与投入成正比。心不在焉地投入，完全无视原则，只算得上是粗略涉猎，只会产生粗浅的结果。其实，就人文、科学或艺术的任何分支而言，都是如此。借助音乐，人类的灵魂可以得到升华，潜藏深处的思想和感情会被唤醒，每一种情感都会被激活。要获得音乐的全部益处，必须将其作为一种深刻的活生生的力量，而不仅仅是作为"面子工程"。

约翰·沃尔夫冈·冯·歌德（Johann Wolf-gang von Goethe）说：

音乐家必须不断地反身自省，培养自己的内在，让它投射到外部世界。

真正的音乐教育为内在提供滋养，它会增强同情心，丰富社会关系，赋予日常生活以优雅和尊严。接受过真正音乐教育的人美化了自己的生活，也让别人眼里的世界更加美丽。那些思想和情感丰富的人，单单是这些情感和思想在心中激荡，便已觉得幸福，并不需要将其表达出来。毕竟，我们在艺术中的主要使命，就像在生活中一样，都是奋斗。踏踏实实的努力总会带来回报，即使这种回报不是世俗意义上的成功。

有人说，播种思想的人会收获行为、习惯和性格。这句话的力量在得法的音乐学习上得到了体现——音乐学习可以培养自制力、毅力、观察力、记忆力和坚强的心智，能够锻炼性格，让人

收获满满。为了拥有这些品质，必须播种丰富的思想。仅仅为了改变情绪而做的努力，是不会提升高度的。富于教育意义的音乐教育把推理能力转变为一个行之有效的方法，让情感适中有节。

统治了思想界两千多年的亚里士多德（Aristotle），曾把自己的成就归功于对头脑的掌控。目标明确、稳步推进、全神贯注、精神集中、追求准确、保持警觉、滋养敏锐的感知力和明智的辨别力是实现目标的关键。古往今来的伟大思想家莫不是如此，天资平平的凡夫俗子，自然也不例外。正确的音乐教育会滋养这些习惯。音乐教育若是没有促进这些习惯的养成，必然是失败的。

音乐学习是多方面的，要使它真正具有教育意义，就必须从理论和实践两个角度同时进行。它应包括：技巧培训，为学习者表达一切内容带来便利；思想训练，让学习者掌握这门艺术的建

设性规律、范围、历史和审美，以及所有需要发挥分析能力和想象力的方面；精神发展，教会学习者给予世间万物温暖和光芒。即使是那些最终没能在音乐上取得巨大成就的人，在学习音乐过程中也会从多方面接触到这门艺术，从而提升音感，锻炼音乐关注力，让感官敏锐，而这一切都可以增长音乐知识、提升音乐水平。

拉斐尔前派[①]马多克斯－布朗（Madox-Brown）说："真理是艺术的手段，它的目的是加速灵魂的升华。"音乐不仅是加速灵魂的升华，它还揭示灵魂，让灵魂注意到自身的存在。音乐植入人心最深处，并把内心最美好的东西展现出来，回馈滋养人的心灵。对美和真理的追求是人生必不

[①] 拉斐尔前派（Pre-Raphaelite Brotherhood）由但丁·罗塞蒂、威廉·亨特和约翰·米莱斯成立于1848年，是由诗人、艺术家、艺术批评家组成的英国文化团体。该团体不满僵化的学院艺术，反对以拉斐尔为代表的文艺复兴艺术家开创的各种法则，提倡在文艺复兴之前"原始画家"的作品中寻找灵感。

可少的。正如汉密尔顿·W. 马比（Hamilton W. Mabie）所说：

> 我们需要美，就像我们需要真理一样，因为它是我们生活的一部分。我们已经接受了道德教育，但还没有接受美的教育。审美力必须通过感官品位的培养来习得，这是一个循序渐进的过程，应该从基本原则开始，最好能在充满好音乐的氛围中进行。

聆听好音乐的重要性，再怎么强调都不过分。有辨识力的人，听到好音乐，便会觉得一切粗糙或不精致的音乐索然无味。高尚思想是塑造品格、提高品位和提高标准的实际力量。没有近距离接触过伟大文学作品的人，不能成为文学研究者；从未见识过伟大绘画或雕塑的人，是不能成为优秀的画家或雕塑家的；对杰出的音乐作品一无所知的人，也不能成为真正的音乐家。正如歌德所言，好音乐的效果并不来自标新立异，相反，越

是熟悉的音乐，越能深深地触动我们。

人声实际上是音乐的基础，也是音乐的启蒙。不论专长，所有受过良好教育的音乐家都应该学会使用人声，并清楚它的可能性和局限性。作曲家和表演者都可以从处理声乐元素中受益。发声训练有利于健康，也有助于练习控制神经和肌肉。从中受益的人能够深刻了解音乐在语调、表达和音色等方面的细微差别，并学会如何让乐器发声。同样，歌手应该熟悉音乐的其他领域，并且学会弹奏某些乐器，特别是钢琴或风琴，以便加深对音乐和声结构的理解。

为了最大程度加强音乐学习的效果，必须使用其他科目的科学方法；为了最大程度惠及艺术和科学，二者必须紧密联系起来。艺术肇始于情感和想象力，科学源于理性；艺术需要科学的启发，科学则需要艺术的洞察力；音乐本身结合了艺术和科学的品质。作为一门科学，音乐是一个

井然有序的规则体系，不了解这些规则，也就无法理解音乐；作为一门艺术，音乐的作用在于唤起情绪、表达情感；作为一种知识，音乐通过技能训练产生效果——它是积极运用思想、效果、品位和情感的结果。

没有哪一门艺术或科学，比音乐更能够在宏大的层面提供心灵训练的机会。此外，对艺术仔细、认真地研究也会激发对其他领域的积极探索。音乐服务于生活和品格塑造，但它又从二者获得颇多，音乐得益于富足的生活，以及广泛、普遍的培育而形成的坚强、真实和开明的品格。以育人为目的音乐教育不仅仅培养演奏者和歌手，它还培养了有思想、有激情的音乐家，在这些音乐家的身上，闪耀着伟大人格的光辉。

波士顿的斯蒂芬·A.埃默里（Stephen A. Emory）的和声研究得到了广泛应用，对他的教学生涯产生了深远的影响，他揭示了音乐教育的

真正秘诀，并准确表明了自己的观点。他认为音乐家必须把音乐作为努力的核心目标，同样重要的是，音乐家还必须吸收各种来源的知识和理论。他谈到音乐学习时，曾经说过：

它一定是一条了不起的河流，虽然源头很小、很不起眼。起初，它克服重重障碍，艰难地蜿蜒前行，但一路不断拓宽、加深，在两岸无数溪流的滋养下，它滚滚向前，终于汇成大河，造福大地。

受过正规训练的音乐家，意志力足以掌控所有的思想、情绪和情感，以及所有的肌肉和神经活动。托马斯·亨利·赫胥黎（Thomas Henry Huxley）教授曾经说过的一番话，很可能适用于音乐教育。

我认为，接受过通识教育的人应该是这样的：他年轻时受到的训练可以使其身体服从自己的意志，就像机器一样轻松而愉悦地从事设定的一切

工作；他的心智好比一台敏锐、冷静而有逻辑的引擎，每个部件功能相称，有条不紊地运行；他又如一台蒸汽机，时刻准备应对各种工作，纺织思想之纱，铸就心智之锚；他的大脑中充满知识，既有关于大自然的真理和知识，也有自然界运行的基本规律；他并不是特立独行的苦行人，他的生活中总是充满生机和热情，但他的激情永远受制于强大的意志力和敏感的良知；他热爱一切美好的事物，不论是自然之美还是艺术之美；他憎恨所有丑恶的事物，并做到己所不欲，勿施于人。

最后一句应用于音乐家是否妥当，会受到那些嫉妒音乐家的人的质疑，我们总有一日会了解到，这些弱点只属于小音乐家，谁也比不上有幸接受过音乐教育的人更懂得尊重他人。

第四讲

如何诠释音乐

曾经听到一些博学的大学教授讨论文学批评和文本解释的方法。他们谈到了外部形式和技巧表达，说这些形式在世界公认的文学杰作中得到了华丽的体现。他们认为，阅读或研究每一部作品，都应该仔细权衡、测量和分析，而且只能根据从经典标准中推导而来的准则和规律加以评判。无论何时，都应坚持用批判的眼光评判。最重要的是，文学专业的学生应该提防过于依赖印象的情况。

至于所讨论杰作的内容、情感，所揭示的无可抑制的激情，以及它所带来的心灵震撼，他们只字未提。至于一本伟大书籍缘起为何，它作为整个时代许多人思想、感受和渴望的记录颇有价值，他们也没有提及。博学的教授们非常在意严格的学术要求，以至于忽视了启发真正艺术作品的精神。对他们来说，文学作品包括单词、短语、句子、修辞手法、经典典故和良好的结构体例。他们显然认为文学作品是一种人造产品，是依据

传统而审慎的规则生产出来的。

在场有一位年迈的文人，学识成熟、文学修养深厚，静静地坐着听教授们你一言我一语。突然，他站起身来，用洪亮的声音嚷道：

文学作品的关键部分——灵魂逃到哪里去了？践踏印象，就是向我们内在最美好的东西泼冷水。如果教育无法开发上帝赋予我们的直觉，那么要它又有什么用呢？朋友们，如果现代批评的趋势是将文学与生活割裂开来，那么文学将再也无法打动人心。

这番话的教益可以同样恰当地应用于音乐领域。看到当前的某些趋势，学养深厚的音乐家往往禁不住感叹，不知道音乐的灵魂逃向了何处。今天的音乐批判非常活跃，但是和音乐欣赏完全脱节，因而剥夺了真正的音乐诠释所不可或缺的洞察力。观察和感知、明智的辨别和共情对于诠释一首伟大的音乐作品至关重要，是全面探究它

的思想和风格特征所不可或缺的。

罗伯特·勃朗宁（Robert Browning）在诗作《葬身荒漠》（*Death in the Desert*）中讲述了人类灵魂的三张面孔：第一张主宰行动，第二张主宰知识、感觉、思考和意志，第三张构成人真实的自我。欣赏音乐需要这三张面孔鼎力协作。我们越富于多样化，我们的文化就越广泛；我们思考、感受和知道得越多，从音乐中得到的就会越多。海勒姆·科尔森（Hiram Corson）博士在评论勃朗宁的话时说，纠正或调整构成我们真实存在的"是什么"应该是所有教育目标的重中之重。如果这一点得到更普遍的接受和执行，那么很快就能杜绝这种说法：很少有人能够长大成人而不遭遇一定程度的思想和心灵能力的僵化。

全面诠释音乐需要调动我们所有的能力。习惯于认真思考、快速观察和富于同情的人，会看到、听到和感受到很多东西，而拒绝调动各方面

最强能力的人或者能力僵化的人则无法看到、听到或感受到这些。音乐的诠释者必须对他试图重现的每一件音乐作品的内在精神元素有深入了解。他必须充分发挥想象力，毕竟对音乐而言，想象力比演奏手法更宝贵。

这绝不是要贬低技术熟练的重要性。技巧欠缺的人，无论对音乐的理解和感受多么深刻，都不足以成为合格的音乐代言人。同时，如果演奏缺乏温度和光芒，即使每一个音调、每一个节拍和手法都毫无瑕疵，可能仍然无法打动听众。只有自己有所感受的人，才能引导他人去感受。但是，如果缺乏精深学问的指引，情感很容易与多愁善感混为一谈。情感越是精神化，就越高尚。内心和头脑需要与被妥善控制的体力一起运作，才能获得对音乐的精细诠释。完美的技巧服务于崇高的理想时，便不再停留于技巧层面，而是会升华到艺术的高度。

音乐作品起源于天才丰富的想象力，只有当作曲家们的心态处于我们称之为灵感迸发的时候，想象力才能被激发出来。主题或音乐主题是激发灵感不可或缺的火花，灵光乍现般闯入作曲家们的意识，让他们全神贯注地关注其逻辑发展。

作曲家们慎之又慎、小心翼翼地塑造音乐元素，并把它们组合起来，形成一股力量，而他们对此既有直觉又有实践知识。他们所塑造的多种形式为了一个目的结合起来，孜孜不倦引向一个大高潮，高潮回落，他们又恢复到创作初始的平静。和而不同是他们为自己设定的目标。尽管他们满脸喜悦地从事艺术创作，但却不敢让喜悦动摇思绪，以免它偏离手头的任务。

音乐不是儿戏，辛勤作曲也不是小事，它需要最敏锐的心理活动、最深刻的心理专注，它要求奉献。作曲家们在理想的境界中以音调思考和工作，远离外部世界的现实。他们的职责是将主

题引入最宏大的乐曲中徐徐展开，赋予乐曲绝对的确定性，以便让人明确其意图。

音乐诠释者的职责是完全熟悉音乐的组成元素，精准识别每个音程、和弦与和弦组合，每个辅音与不和谐音，每个音色和细微差别，以及每个短句构成和节奏的色彩、个性。他必须完全掌握手头的材料和作用力，以便把作曲家的想象力无缝融入自己的想象力而不受阻碍。

音乐诠释者的职责是用自己的整个身心来回应被诠释的音乐杰作的吸引力，从而唤起自己心中沉睡的情感并把它表现出来，以此引起听众的共鸣。设计精巧的音乐盒，仅凭一首复杂的歌曲，可能无法深深打动人心；相比之下，一首简单的歌曲，却能够因为歌手演绎时倾注了整个身心而感人至深。

虽然天才的头脑是一个谜，人们无法完全解释，但其发明成果对于理解力强的爱好者而言，

并不难把握。音乐建构的审美原理建立在支配人类机体和声音现象的某些基本规律之上，任何有学习能力的人都可能熟悉这些规律。同样，技巧娴熟的音乐家有意识或无意识地发现，音乐表达的既定规范可以追溯到自然。如果没有认识到音乐的固有属性，以及音乐技巧的可能性和局限性，我们就无法了解这门艺术。

声调语言是一种无法翻译成文字的语言。它由无数种音调形式组成，时而形成鲜明的对比，时而逐渐相互融合，但当所有的音调在逻辑上都连接在一起时，就共同构成了一个完美的整体。音乐中大量和声、旋律、动态和节奏变化赋予了它远远超出文字的意义，这就是音乐的意义。每一件音乐杰作都以调性的形式呈现源于作曲家头脑的想法。对于诠释者来说，这种想法被赋予了活生生的声音。

和弦与和弦组合各有其特点。比如，有些会

带来满足感，有些会引起不安。听到属七和弦时，学养深厚的音乐家知道接下来必须解决它的连接。如果不回到键和弦，音乐听得不多、鉴赏品位稍缺的人，会本能地觉得没有弹完，从而感到困惑。相应的能力处于休眠或僵化状态时，是无法发觉这种衔接有多重要的。

有则故事说，一位年轻女士接受的音乐教育完全是不切实际和错误的，但人人奉承她，夸她嗓音优美、歌唱中听，她被夸赞声冲昏了头脑，误以为自己注定要成为歌剧舞台上的大明星。她去向著名的男低音歌唱家卡尔·福尔梅斯（Karl Formes）请教，后者出于善意，请她唱一首歌。还没听完，卡尔立刻就发现她既没有惊人的天赋，也没有受过足够的训练。

但卡尔还是决定再给她一个机会。作为考验，福尔梅斯在钢琴上弹出了属七和弦，然后询问这位一心要成为歌剧明星的年轻女子听出来什么没

有。她摆出一副歌剧女主角心潮澎湃的模样，用感伤的语气回答说："爱！"紧接着，福尔梅斯迅速敲响了后续和弦，并且说："答案应该是这个。""我刚才问的问题，你竟然回答说是爱。回家吧，好姑娘，换个别的爱好吧。你的嗓音还可以，但你对音调一无所知。你永远无法成为音乐家。"

钢琴老师提奥多·莱谢蒂茨基（Theodor Leschetizky）最喜欢的座右铭是：

动手弹奏一首曲子之前，先问自己十次要不要弹。

如果这个规则得到更普遍的遵守，音乐诠释者应该比现在更受欢迎。把一首伟大的作品诉诸手指或声音之前，应该先让它完全占据自己的思想和心灵，要分析它的形式、音调结构、和声关系、短句构成和节奏，并弄明白它的意图。诠释者应该弄懂重音和其他表达迹象应该出现在哪里，以及它们为什么要出现，并且揭示隐藏在音符中

的真实音乐——不管它是否有说服力。

在学习音乐的过程中，考虑音乐表达的要求越早越好。坚持不懈地遵守它们，必然会加快乐感的培养。这些要求产生的规则大多简单易懂。出于显而易见的原因，所有音乐诠释都希望尽可能模仿歌曲。作为原始乐器的人声，在人兴奋的时刻，音调会升高，音调强度会随之增加。相应地，从低音到高音的每一个过渡，无论是演奏还是演唱，都需要一个渐强，除非音乐具有某些明显特征需要差别处理。下降的段落，意味着复归宁静，需要渐弱。

伟大的音乐教师阿道夫·库拉克博士（Dr. Adolph Kullak）说：

向对象倾泻的情感，无论是向无尽的天空，还是向无边无际的大地，抑或是向某个确定的、具体的目标倾泻而出，都类似于汹涌澎湃的洪水，一往无前。

反过来说，那种把对象融入自己内心的感觉，是一种更平和的乐章，特别是对象确定能够融入时，它就会向着正常满足状态的目标前进。情感生活就是跌宕起伏的，是超越时间限制、屈服于时间需要的。渐强和渐弱则是音乐描绘这种情感生活所用的表现手法。

还有一个可以在很大程度上简化为规则的重要问题，那就是重音。有了重音，音调组成的作品就获得了动感，并为音调形式的搭配提供了参照。标记主题、短句或旋律的开始，都需要用到重音。有多种声音或多个乐章的乐曲，比如赋格曲，每种声音登场时，都要用重音标记。就像演讲一样，乐曲中未经深思熟虑贸然做出的断言都需要特别强调。引出不和谐音时尤其需要明确无误，以免被认为是不经意间的误解，并唤起对其最终解决方案的信心和期望。重音必须由音乐演绎的声明来规范。在任何时候，重音太温和起不

到效果，而喧宾夺主的重音也是应该摒弃的。

汉斯·冯·彪罗（Hans von Bülow）极力建议年轻音乐家培养音乐鉴赏力，并努力从乐句中获得音乐美感，他认为这是表演者走向伟大的真正开始。乐句和节奏是音乐的两大要素，不可忽视，否则必然有负面影响。

节奏可以称为音乐的脉搏。在某些场合，节奏比其他场合快。音乐的诠释者需要决定作品节奏的和声及其他因素，还有那些让音乐作品容许轻微变化的原因。尤其需要注意的是，从恬静突然过渡到无休止的活跃需要渐快（accelerando），而相反则需要渐慢（rallentando）。

对有志于诠释音乐的人来说，记忆力训练是绝对必要的。离开音符就不能演奏或歌唱的音乐家得花费大量的精力来阅读曲谱，因而很难照顾到音乐表达和演奏多方面的要求。一首音乐作品只有被记住了，才会被完全理解。可以脱稿演奏

或歌唱的人就像鸟儿在蔚蓝天空中翱翔一样自由。

　　每个音乐诠释者都渴望拥有鉴赏力的听众，而年轻的音乐家经常感叹有鉴赏力的听众是多么少见。请记住，真正的音乐家能够营造一种氛围，激起普通听众的共鸣，从而迫使其聆听。对音乐家而言，听众乐感敏锐、头脑理智、温暖、富于同情心大有裨益。私下演奏时，假想如果有这样一个观众群体在面前，演奏质量会有多高；一旦面临真正的听众，音乐家也会让他们听得如痴如醉。

　　我们从拉斯金那里了解到，音乐学习中弄巧成拙的情形都可以归于以下三个原因：假装感受到我们未曾感受到的东西；为获得表达真理的力量而疏于练习；沉溺于权力和快乐，而不在乎它们是否有益于他人或能带来他人的敬重。

　　这三个致命的错误，诠释音乐的人都必须避免或克服。

第五讲

如何聆听音乐

倾听是一门艺术，它需要充分的关注、同情、想象力和真正的修养。聆听音乐是一门高级艺术。许多人从音乐中获得极致享受，因为音乐的吸引力很强而且具有普遍性。而很少有人能通过聆听音乐得到启发。

伟大的画作在观众眼前呈现为一个整体，它源于大师天才般的巧思在画布上占据的固定空间。它给观众留下的印象是直接的，不需要别的媒介。相反，音乐必须经由音乐诠释者用手或语音予以诠释，才能把手写或印刷的音符转变成活生生的音调，并且以一个接一个片段的形式传递到听众的耳朵里。就像活动画景一样，它时而符合想象，时而超越想象，它的色调和形式繁复多变，时而形成鲜明对比，时而几乎是悄然转变，但这一切变换，都是为了把自己塑造成一个逻辑组合，一个带有创造性思维印记的逻辑组合。正确审视连续的音乐图像，并从部分和整体上把握它们的意

义，需要敏锐、警觉的头脑。

许多人听音乐仅仅是为了感官印象。音乐环绕着内心，让焦躁不安的灵魂安静下来，或者激起渴望和志向、喜悦或悲伤——心境依音乐的本质和听众的情绪不同而异。有些人甚至乐于将音波起落所引起的感觉用文字表达出来，认为可以因此得到智力上的锻炼。

这两种倾听方式都可以产生有益的结果，但绝不是益处最大的。音乐远胜文字，人们试图将音乐转化为文字时，就错过了音乐意义（musical meaning），而音乐意义是弥足珍贵的。作为听众，我们从跟随甚至预判作曲家意图的能力中获得感官上和思想上的满足感。但仍会发现，我们的期盼时而成真，时而落空。如果错过了开场白和初步节奏，就无法欣赏依此而发展起来的音调形式。如果要从整体上把握一部作品，我们不能把心思停留在其中的一个部分。只有在欣赏音乐作品时，

时刻紧随作曲家创作思绪，才能带来最崇高的乐趣，这才是对听众最好的奖赏。

拥有绝对音乐知识的例子出现在约翰·塞巴斯蒂安·巴赫（Johann Sebastian Bach）的一则轶事中。据说，巴赫出席赋格曲的表演时，会从两个音乐天赋极佳的儿子中挑选一人随同前往。而他一听到表演主题，且曲目符合他的想法，他就会用手肘轻轻推一下儿子，以引起他的注意。再低声问他应该用到哪些乐器、演奏该如何展开。除此之外，他极其谦虚。他对音乐这门艺术的种种难题都有深刻理解，因此他也是最为宽容的音乐评论家。

巴赫的音乐造诣之高，很少有人能够企及。即使是有千锤百炼的耳朵和品位，第一次听到赋格曲、交响乐或其他伟大的音乐作品时，也有可能因为其繁复多变而不知所措。除了天才之外，自认为善于倾听的人也会时而觉得自己走入了审

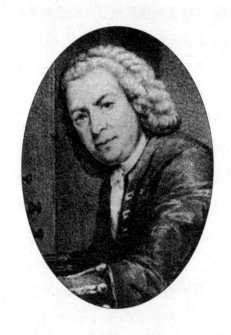

［德］约翰·塞巴斯蒂安·巴赫
（Johann Sebastian Bach，1685—1750）

美迷宫，一时之间找不到任何脱困的线索。一场演出很少能够充分揭示一部音乐杰作的全部价值，只有经常聆听它、接纳它，让其进入我们的日常生活，才能熟悉音乐作品的内容并真正了解它。

那些有幸从小就被调性语言中最珍贵的宝石（音乐）所包围的人，他们的思想是难以捉摸的，他们在不知不觉中养成了精致的品位和细腻的感知，这是任何关于音乐的学术论文都无法实现的。同时，即便是听过很多音乐的人，要从音乐理解中获得完全的乐趣，熟悉构成音乐的音符和元素以及支配它们的规律，也是至关重要的。尽管我们确信普罗米修斯（Prometheus）从天上带来了火种，但我们在接受火种之前，应该了解它的属性，确定它到底是神圣的火焰，还是昙花一现的磷火。

有这样一种被广泛接受的观点：音乐是一个深不可测的谜团。就像所有半真半假的事物曾经

造成了许多损害一般，这种观点极大地阻碍了音乐在社会生活中的进步。音乐背后也蕴含着生命不可思议的奥秘。音乐属于最神圣的范畴，只有倾心奉献的人，才能窥其堂奥。在抵达音乐圣殿的大门之前，有一大片适于智力活动的沃土，所有人都可以利用它，铺平自己前进的道路。

　　不断发现有新的证据表明即使在音乐专业的学生当中，也有很多人对这种公认最受欢迎的艺术的外在形式和内在优雅一无所知。最近，在一个挤满了自称音乐爱好者的房间里，有人问"对位"的定义，在场的人都无法给出像样的答案。这引发了一场关于音乐问题的大讨论，结果发现，这群人当中，没有一个人能说出旋律、和声或节奏是什么，也没有人对音乐最简单组成部分的含义有一丁点儿概念，而就是这些人，正在为了学习音乐而慷慨付出。对这些音乐要素有一个基本了解，是绝对有必要的，不单是对学生而言，对

希望听懂音乐的人来说也是如此。

声音和运动构成了音乐的本质。音乐素材是取之不尽、用之不竭的乐声，这些声音本身就能够被赋予形式。过去的音乐创作者经过仔细的考虑、精密的计算，最终把它们分解成由全音和半音组成的音阶。这些音阶后来成为作曲家灵活运用的资源。在作曲家的手中，音阶就像雕塑家手中柔韧的黏土，被塑造成各种形式，把作曲家的理想表达出来。

一切声音都是大气振动冲击人耳的结果。不同于不规则和混乱的振动产生的单纯噪音，乐声或音调是由有规律的振动产生的。音高与产生音调的振动速度成正比。人的听觉能够感受到每秒钟振动 16 次到近 4 万次的音高，超过 11 个八度。而音乐中使用的八度只有 7 个左右。声学科学充满了这类有趣的事实，它们对任何深入了解音乐结构的人来说都具有深远的价值。不幸的是，声

学科学很多时候备受忽视。

音乐的主要元素是旋律、和声和节奏。它们可能和音乐素材一样鲜为人知。旋律是一系列井然有序的乐声，每次听到旋律都是从特定的、公认的系列中选择，而不是从异质的乐声库里随机选择。和声是同时听到的彼此协调一致的有序声音的组合。节奏是交替出现的、有规律的不同强弱、长短的声音现象，表达对称和均衡。

永不枯竭、取之不尽的旋律是音乐的初始力，或者用马克思博士的话说，是音乐的生命线。它本身就带有和声与节奏的萌芽。缺乏和声和节奏调节的连续音调会让人觉得不完整。旋律被指定为贯穿音调迷宫的金线，它把音乐引向耳朵和心脏。赫尔姆霍兹①将其称为音乐的基础。从特定意义上说，旋律是艺术构造的歌曲。作曲家所创作

① 赫尔姆霍兹（Helmholtz），德国著名的物理学家和生理学家，著有声学名著《作为音乐理论的生理学基础的声觉学说》。

的旋律富于表现力，就是他天才的明确标志。

和声根据乐声是否和谐对其进行排列，在此过程中受到艺术和审美规则和要求的约束。它具有无穷无尽的转换、反转和强化音乐素材的模式，从而不断提供新的发展方式。音乐中使用的音程与和弦都是逐一被发现的。和弦效果被富于冒险精神的音乐家引入之后，通常需要一个多世纪的时间才能得到普遍使用。音阶间隔是人类历时许久才慢慢掌握的。现代音乐直到我们所知道的和声开始活跃起来，才走出漫长的幽暗时光。

旋律和和声都由节奏控制。节奏是音乐有机体的主力。在人类面前，大自然的潮起潮落有其节奏。这种原始节奏即音乐在自然界表达的模式。人类在此基础上发挥创造性思维，构建了音乐杰作中奇妙而令人印象深刻的音乐节奏。

旋律由较小的片段组成，而这些片段又称为动机（motives）、短句（phrase）、乐节（period）

或乐句（sentence），所有这些都会巧妙地重复和变化，并依间隔和节奏特征而被此不同。

动机是音乐作品的文本，是其话语的主题。最简单的动机，通过适当的处理，可能会演变为一个雄伟的结构。在贝多芬的《第五交响曲》中，8个音符中的3个G平调和其后的半音符E平调，形成了一个文本。就像命运敲门一样，它一经展开，便引发剧烈的冲突，并以胜利告终。那些重复和修改动机并以一个连音组合起来的音符形成短句，类似于英文中的小句。音乐中的乐句包括一个音乐理念，本身是完整的，但也能与其他相谐的观念结合起来，产生一个完美的整体。

一个简单的旋律通常由8个格律单位（measure）或数量可以被4整除的格律单位组成。不过，也有例外，如 God Save the King（《天佑吾王》）和 Elod Sane America（《天佑美利坚》），前者包含6个格律单位，后者包括8个格律单位。

习惯和本能告诉我们，乐章结尾处若没有主音和弦或键和弦的音符，任何旋律都无法令人满意地结束。通常，旋律的第一部分以属七和弦的音符结束，并进行到第二部分，再引向主和弦中的结束音符。

对位的字面意思是"点对点，音对音"。对位法是在音乐创作中使两条或以上相互独立的旋律同时发声且彼此融合的技术。在15、16、17和18世纪，对位大师塑造了当今使用的音乐素材。他们如此急于达到形式的完美，以至于常常忽视了只有精神才能赋予音乐话语以活力。伟大的巴赫将精神注入了赋格曲中，而赋格曲是早期对位或复调音乐的最高体现。

与此同时，个人的成长导致了音乐中单音的增加，有一种声音凸显出来，让其他声音成为它的伴奏，它靠着器乐演奏在交响乐中得到实现。旋律在单声道音乐中占据至高无上的地位。正典

和赋格曲都形成了一个联合体，其中所有声音都同等重要。从某些角度来看，这符合现代民主的精神，当今出现了一种回归复调写作的趋势。它强调和而不同，在天才的手中，可以引向完美的和谐。

通过对对位法的透彻了解发现，仅将其视为久远过去了无生气的遗物是错误的。活生生的现实表明，如果研究得当，对位法会形成坚实、庄重、流畅的风格，以及拥有丰富设计和独立个性的音乐。《伦敦音乐新闻》(*London Musical News*) 一位评论家说，对位法向学生展示了如何制作整齐的和声短句，看上去像外形齐整的树木，每一根粗细不等的树枝、每一片树叶的分布都为自己确保了最大的独立性，最充分的光照和空气。作曲家、音乐诠释者和听众都可以从关于对位的知识中受益。

现代音乐从萌芽时期就受到古典主义音乐和

浪漫主义音乐这两个争斗不休的因素的影响。古典主义音乐要求对既定的形式美怀有敬畏；浪漫主义音乐则奏响了反抗的音符，迫使人们承认新的理念。与其他艺术门类和生活中其他领域一样，音乐的进步也是保守派和激进势力之间的持续冲突带来的。在一个时代被视为危险和不适合的立场，在下一个时代被接受，而那些先前被谴责为异端的人则摇身一变成了英雄。很多时候，没有接受过正规音乐教育的公众相信自然本能，会领先博学的批评家一步，接受一些惊人的创新。旧的规律可能会过去，新的规律可能会到来，只有表象所依据的真理和美是永恒的。

威廉·亨利·哈多（W. H. Hadow）在他的大作《现代音乐研究》一书中说：

音乐的科学规律是暂时的，因为它们是在音乐才能的发展过程中临时构建的。

人在诞生伊始没有哪种力量是完全的；每一

种力量都有萌芽阶段，都根据特定的规律增长。因此，在不同的阶段，必须以适合这个阶段的方式应对。但是，在这些特定规则的背后，存在着某些心理规律，就我们所知，这些规律似乎与人类本身是一致的。这些构成了评判音乐的永久准则。在过去，批评家之所以如此频繁地犯下种种灾难性的错误，是因为他们把临时规律误认为是音乐科学的永恒规则和音乐哲学的规律。

要明智地聆听音乐，了解"形式是规则的表现"至关重要。无论是最简单的民谣，还是最复杂的交响乐，听众至少应该对音乐结构有基本的了解。有了这些知识，才能不受干扰地接受音乐带给人的印象，并将微不足道、司空见惯的音乐与高贵而美丽的音乐区分开来。

对于好音乐而言，听得越多，赏析越全面。因此，坚持聆听音乐的人，最能听出音乐的奇妙之处。我们经常听到人们说，一个人必须接受上

层教育才能享受高级音乐。当然，一个什么都没听过的人只好先接受最基础的教育，从享受节奏粗糙的拉格泰姆音乐（ragtime）开始。

希拉姆·科森（Hiram Corson）博士说："我们知道，一首真正的诗，会激发我们对它的意蕴做出反应。"真正的音乐作品也是如此。我们必须带着某种心情去聆听，才会得到反馈。在知识之外，还有因知识积累而变得丰富的直觉。通过它，我们可以感受到生命的气息、精神的诉求，它属于每一件伟大的艺术作品，却永远无法诉诸言语。

第六讲

钢琴和钢琴演奏者

大约在公元前 6 世纪，音乐科学之父毕达哥拉斯把一根弦绷在木板上，运用数学计算得出的结果来标记音乐间隔、测量音高。当时的他并不知道，他做的工作就是在打造现代钢琴的雏形。这种测量音乐间隔和音高的仪器被称为单弦琴，它一开始没有键盘，至于键盘是过了多久才加上去的，已然无法确定。最早的琴键出现在排箫（Pan Pipes）上，排箫的粗糙键盘很快又被用于早期基督教社区的便携式管风琴上。

10 世纪以后，单弦琴的发展似乎已经步入正轨。两条或两条以上等长的琴弦被分开铺设，依靠与键盘杆相连的扁平金属楔子启动，金属楔子触动琴弦，因而称为琴槌（tangent）。随着音域增加，多达 20 个键被配置到几根弦上，可以奏出 3 个八度。11 世纪著名的视奏音乐老师圭多·阿雷佐（Guido d'Arezzo）建议他的学生"训练手速以适应单弦琴演奏"，表明他对键盘颇为了解。这

种键控单弦琴被称为"楔槌键琴"（clavichord）。它有一个类似盒子的外壳，先是放在桌子上，后来放在单独的架子上，变得更加优雅。直到 18 世纪，每个键才配有一根单独的琴弦。

各种键盘乐器投入使用的过程，没有哪一种算得上是一帆风顺。键盘乐器非常适合演奏舞曲，许多思想刻板的人认为它们会诱导爱慕虚荣的风气，让人做出荒唐举止。1529 年，以严谨著称的音乐理论家彼得罗·本博（Pietro Bembo）给他在修道院学校上学的女儿海伦娜写信说：

> 关于你请求学习键盘乐器一事，我的意见是，你还太小，不能理解键盘乐器演奏只适合反复无常的轻浮女人；而我希望你成为世界上最可爱的女子。此外，万一你学得不好，它不会给你带来什么乐趣或名声；而要想学好，你得花 10 至 12 年的时间去练习，期间不能再考虑其他任何兴趣。你再考虑一下键盘乐器是否适合你。如果是你的

朋友希望你玩键盘乐器，给他们带来快乐，告诉他们，说你不想被他们当作笑柄，说你要把时间花在学业和家庭事务上。

在伊丽莎白女王统治期间，维吉那琴（virginal，直译为"处女"）成为英国风行一时的键盘乐器[①]，正如一部古代编年史所解释的那样，"演奏者多为处女，故名"。维吉那琴通常是长方形的，外观类似于女士的针线盒。终身未婚的伊丽莎白一世对其尤为钟爱，当时又风行以上层贵族姓名冠于事物，故有人推测这种琴的命名与她颇有渊源，尽管她的名字没有直接出现在琴名里。如果成书于 17 世纪初的《伊丽莎白女王时期维吉那琴曲谱集》（*Queen Elizabeth's Virginal Book*）一书中有些说法值得采信，伊丽莎白一世可能确

① 维吉那琴是小型单键盘羽管键琴的一种，主要流行于 16 世纪下半叶到 17 世纪上半叶的英国上流贵族女性阶层，特别在英国女王伊丽莎白一世当政时代。著名的剧作家莎士比亚对维吉那琴情有独钟，曾作诗赞美。

实精通这种乐器。喜好猎奇的查尔斯·伯尼博士
（Dr. Charles Burney）曾在他的《音乐史》（*History of Music*）一书中宣称，在他那个时代，演奏者如果不练上一个月以上，是无法演奏维吉那琴的。

键盘乐器在伊丽莎白时代就显现出它将开启伟大的篇章。莎士比亚为它唱赞歌，威廉·伯德（William Byrd）成为第一位键盘乐器大师。奥斯卡·比（Oscar Bie）在其名为《键盘乐器及其大师》的著作中说，伯德和约翰·布尔博士（Dr. John Bull）代表了贯穿整个键盘乐器历史的两种类型的演奏家。伯德是典型的知识分子，演奏风格更亲密、更细腻，精神更活跃；布尔博士是不羁的天才、聪明的执行者，但是艺术品位不那么雅致。重要的是，这两种类型的演奏家共同站在了初生键盘乐器艺术的前列。布尔拥有牛津大学颁发的学位，而有一种盛行的观点认为，牛津大

学的音乐系是阿尔弗雷德大帝①创立的。

　　早在 1400 年就出现了用连接到键盘连杆末端的羽毛笔拨动琴弦演奏的键盘乐器。这类乐器包括维吉那琴、大键琴（clavicembalo）、羽管键琴（harpsichord）、克莱夫琴（clavecin）和斯皮耐琴（spinet）。管风琴用的音栓也被添加进来，因而可以产生不同的演奏效果，并且通常有上下两个键盘。琴盒要么是长方形的，要么外观像竖琴——毕竟竖琴是这种键盘乐器的祖先。琴盒通常装饰精美、装裱精致。每一根弦都长短适度，经过调谐，可以演奏特定的音符。

　　16 世纪，在世俗音乐的召唤下，管弦乐队应运而生，它比当时盛行的鲁特琴（Lute）具有更丰富的音乐表达，由此，键盘乐器得到了人们的

　　① 阿尔弗雷德大帝（Alfred the Great）是盎格鲁—撒克逊英格兰时期威塞克斯王国国王（871—899 年在位），是英国历史上第一个以"盎格鲁 - 撒克逊人的国王"自称且名副其实之人。

青睐。在法国，到 1530 年，舞曲这种适合纯器乐演奏的音乐作品被自由地转录为键盘乐曲。百余年后，在让·巴蒂斯特·卢利（Jean Baptiste Lully）的歌剧编排中键盘乐器被广泛使用，他还为键盘乐器写了独舞片段。

弗朗索瓦·库珀林（François Couperin）曾经与莫里哀①齐名，但现在已经被人们遗忘，作为当时的著名音乐家，曾写过一本键盘乐器教材。在书中，他指导学习者如何避免尖厉的音调，以及如何形成连奏风格。他建议家长要绝对信任老师，而老师要严格监督初学者，要求学生应在老师的监督下练习。他的建议在今天仍然值得借鉴。

弗朗索瓦是第一个鼓励女性从事键盘乐器演奏的人，他的女儿玛格丽特（Marguerita）是第一

① 莫里哀（Molière），本名让·巴蒂斯特·波克兰（Jean Baptiste Poquelin），法国古典主义时期喜剧作家、演员、戏剧活动家，法国芭蕾舞喜剧的创始人。"Molière"是其艺名，意为"常春藤"。

位官方任命的女性键盘乐器手。他创作的键盘乐小曲调，大多在描绘情感、情绪、人物阶段和生活场景。他塑造了许多富有魅力的演奏方式，引入了自由节奏（rubato），展现了音乐中的智力元素，奠定了现代钢琴演奏的基石。他的衣钵随后为让·菲利普·拉莫（Jean Philippe Rameau）所继承。

公认的键盘乐器演奏技巧的第一个高峰时期始于那不勒斯人多梅尼科·斯卡拉蒂（Domenico Scarlatti）和德国人约翰·塞巴斯蒂安·巴赫。斯卡拉蒂的风格源于意大利人对美丽音色的热爱，他所写的曲子虽然没有深刻的动机，但充分考虑了大键琴演奏技巧的可能性。他谱写的《小猫赋格曲》（*Cat's Fugue*）和单乐章奏鸣曲是音乐会节目单上的"常客"。他在一本囊括了 30 首奏鸣曲的乐曲集中，说了这样一番话来解释自己的初衷：

无论是业余爱好者还是音乐教授，都不要来

这些作品中寻求任何深刻的感受。它们只是艺术的嬉戏，目的是增加演奏者对键盘乐器的信心。

在德国，经由老前辈巴赫之手，人们发现键盘乐器能够映射强大的灵魂。所有现代音乐设计都肇始于巴赫关于键盘乐器的著作。有人谈到巴赫时说：

他建造了一所伟大的音乐大学，所有想在音乐方面取得任何有价值成就的人，都必须从这所大学毕业。

这番话恰如其分。从沃尔夫冈·阿玛多伊斯·莫扎特（Wolfgang Amadeus Mozart）时代到现在，天赋出众的人都称赞巴赫的旋律与和声的优美，赞美他转调的表现力，赞美他思想丰富、自然，逻辑清晰，称其作品结构精湛。学生们怀念巴赫，因为他们害怕自己没有灵魂的演奏手法会玷污了巴赫的遗产。

仅巴赫的《十二小前奏曲》就包含了整个

音乐体系的素材。这些"发明"经常被认为俗套老旧，实则充满了美妙的音型（figure）和手法（device），一直在启迪着后来者。从表述精当的标题不难看出，这些前奏曲旨在培养音乐品位，让十个手指得到充分的锻炼。他的《平均律钢琴曲集》（*Well Tempered Clavichord*）被称为钢琴家的《圣经》。它的前奏曲和赋格曲表达了形形色色的人类情感，并且他还专门设计了被称为"平均律"（equal temperament）的调音模式。平均律在巴赫的倡导下得到了广泛应用，现在仍然为钢琴调音师所用。

巴赫的传记作者福克尔（Forkel）曾说过，巴赫认为其赋格曲是一群志同道合的人在一起交谈的声音。每个人只有想起了与所讨论主题相关的话，才能开口发言。巴赫赋格曲有一个鲜明的特点，就是它有一个明显的动机或主题，与最崇高的"典型短句"一样重要，它会展开为特征明

显的进行（progression）和节奏。他的"组曲"让德国人民熟悉的舞曲得到了升华。他精彩的《半音幻想曲和赋格》一书将宣叙部（recitative）带入了纯粹的器乐。

作为一名教师，巴赫和蔼可亲，善良，善于鼓励学生，在各个方面都是典范。他要求谱写曲子、理解曲子并且用乐器弹奏出来。难能可贵的是，他非常谦虚，从不认为自己高人一等。学生们感到气馁时，他告诉他们自己之前总是被迫学习，还安慰他们说，只要继续努力，他们一定会成功。他在键盘上给拇指找到了适当的位置，大大改善了弹奏指法。他的演奏以宁静诗意的美感著称，但他喜欢更辉煌的羽管键琴或斯皮耐琴。

克莱夫琴由于构造的原因，音调尖利、震颤，对演奏者的触摸非常敏感。早期的槌键乐器，也就是钢琴，是意大利人克里斯托福里（Cristofori）于 1711 年发明的，他受扬琴启发，产生了构造音

槌的想法，但是音槌极为粗糙，巴赫没看上。尽管如此，钢琴注定要发展成为完美诠释键盘音乐所必需的乐器。

巴赫的儿子兼学生菲利普·伊曼纽尔·巴赫（Philipp Emanuel Bach，世人称其为小巴赫）遵循其父确立的原则，为现代钢琴家铺平了道路。小巴赫的重要理论著作《论键盘乐器演奏艺术的真谛》（*The True Art of Clavier Playing*）被海顿[①]誉为永远的经典。该书受到莫扎特[②]的高度赞扬，克莱门蒂[③]说自己的所有钢琴知识和技巧都来自这本书。在小巴赫的作品中，他赋予了其奏鸣曲式活力。海顿把从他那里学到的很多知识用到了管弦

① 弗朗茨·约瑟夫·海顿（Franz Joseph Haydn），奥地利作曲家，古典风格的主要代表人物，莫扎特和贝多芬的老师。

② 沃尔夫冈·阿玛多伊斯·莫扎特（Wolfgang Amadeus Mozart），古典主义时期奥地利作曲家，维也纳古典乐派代表人物之一。

③ 穆齐奥·克莱门蒂（Muzio Clement），意大利作曲家、钢琴家、指挥家、钢琴乐器的开发者和制造商、音乐出版商和钢琴教师。

乐中。

莫扎特和克莱门蒂推动了键盘乐器演奏技巧第二个高峰的出现。领导维也纳学派的莫扎特发展了演唱风格和流畅的连奏。莫扎特孩提时代有神童之称，斯皮耐琴和大键琴演奏技巧炉火纯青，但是他没有止步于此，而是大胆地带着钢琴走入公共音乐厅，此时，钢琴由于西尔伯曼的改进取得了长足的发展。莫扎特发挥了钢琴的特性，展示了它的变调和情感反映能力，开启了钢琴演奏的职业生涯。人们称赞莫扎特的双手是为键盘乐器而生，其优雅的动作赏心悦目，带来的乐趣不亚于他那高超的演奏技巧带给耳朵的享受。他的高超技巧得益于对巴赫的深刻研究，在他丰富想象力的助益之下，更是显得神乎其技。他的演奏如同他的作品一样，每一个音符都是价值连城的珍珠。听了他的钢琴协奏曲，人们才知道，大键琴和管弦乐队完全能够真诚地"对话"，而不会丧

失各自的特性。他在钢琴曲、小提琴奏鸣曲，及其他分声部室内乐中，都保持了这种平衡，让各种乐器充分发挥自己的长处。他突出的音乐才能，在他给自己和妹妹玛丽安（Marianne）创作的迷人的四手联弹曲、双钢琴曲，以及独奏奏鸣曲中，都足以得到证明，而无须再提他创作的其他音乐作品。

克莱门蒂出生于罗马，一生中大部分时间都在伦敦度过，并在那里吸引了许多学生。他的创作天分并不突出，大部分精力都花在研究钢琴演奏技巧上。他为现代风格的音调和气势磅礴的乐章开辟了道路。他的音乐充满了大胆、精彩的单音和双音段落。他甚至被认为曾经用一只手弹出过八度音阶中颤音。他接手了英国一家钢琴工厂，并于1793年将键盘扩展到5个半八度。要知道，直到1851年，键盘才扩展到7个八度。他的《名手之道》（*Gradus ad Parnassum, Op.44*）成为钢

琴练习曲集的始祖。卡尔·陶西格（Carl Tausig）说："演奏技巧只有巴赫足以封神，而克莱门蒂是他的先知。"

失去莫扎特的灵性之后，维也纳学派注定要沦为空洞的炫技演奏。在堕落之前，维也纳学派产生了约翰·内波姆克·胡梅尔（Johann Nepomuk Hummel）、伊格纳兹·莫谢莱斯（Ignaz Moscheles）和卡尔·车尔尼（Karl Czerny）几位大师，他们每个人都在钢琴演奏技巧上留下了宝贵的遗产。车尔尼被称为钢琴教师之王，培养过弗朗茨·李斯特（Franz Liszt）、多勒（Doehler）、西伊斯蒙德·塔尔伯格（Sigismond Thalberg）和耶尔（Jaell）等一众优秀的钢琴家。克莱门蒂学派因人们熟悉的练习曲作家约翰·巴普蒂斯特·克拉默（Johann Baptist Cramer）得到延续，并开始重视阻尼踏板的作用。这个学派最杰出的演奏家是都柏林的约翰·菲尔德（John Field）。

［德］卡尔·车尔尼

（Carl Czerny，1791—1857）

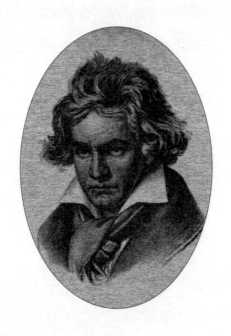

[德] 路德维希·冯·贝多芬
（Ludwig van Beethoven，1770—1827）

在这两个学派之间屹立着路德维希·冯·贝多芬这位高高在上的巨人。贝多芬戏剧音乐的每一个单调都在他的钢琴作品中得到了体现。音调无疑为他提供了一种无须评述的语言。奥斯卡·比说：

在他身上，没有值得钦佩的技巧，没有值得赞美的精湛技艺，但他的演奏却感人至深。时而如狂风暴雨般激烈，时而如窃窃私语般轻柔，他的钢琴演奏唤醒沉睡的灵魂，如同他的创作才能一般，都有着别具一格的自然主义特色。节奏是他演奏的生命。构思和技术的结合是贝多芬的崇高目标，他只有在自己的理想主义要求得到满足时才会重视技巧。

奥斯卡·比在给一位朋友的信中写道：

钢琴演奏中技法的高度发展，最终会把所有真正的情感从音乐中驱逐出去。

他的预言对今天的人们可能是一个警醒。

［英］莉莲·诺迪卡

（ Lillian Nordica，1857—1914 ）

　　过去的一个世纪见证了钢琴的黄金时代。得益于声学知识的进步和钢琴构造方法的改进，钢琴成为我们在音乐厅和家中常见的华贵乐器。奥斯卡·比称之为全人类的音乐老师，说它随着现代音乐的发展而变得伟大。正如莉莲·诺迪卡（Lillian Nordica）的照片可以传达遥远的艺术画廊中杰出画作的构思一样，钢琴不仅激发了音乐创作，还可以重现气势磅礴的合唱、歌剧和器乐作品。有了钢琴，人们可以在家中探索音乐史和文学的广阔领域，并获得教益，收获快乐。

　　钢琴作曲家和演奏家迅速增加。卡尔·马利亚·冯·韦伯（Carl Maria von Weber）站到了浪漫仙境的门槛上。他把作品《邀舞》（*Invitation to the Dance*）设计成了对话结构，由柔板乐章开场，然后是迷人的华尔兹和严肃的终结对话。他要是活得更久一些，不知道会在钢琴领域取得多大的成就。弗朗茨·舒伯特（Franz Schubert）和罗伯

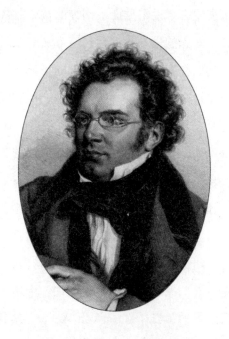

［奥地利］弗朗茨·舒伯特

（Franz Schubert，1797—1828）

特·舒曼也是新浪漫主义学派的杰出先驱。舒伯特在精神上与"建筑师"贝多芬[1]紧密结合，他在音乐情感的精致无与伦比。充斥着舒伯特灵魂的旋律美化了他的钢琴作品，只有拥有细腻触感的钢琴家才能演绎。他的即兴曲和音乐瞬间都属于印象派的小作品，其孤立的音乐思想注入了简短的艺术形式，以适应乐器音色，他把钢琴文学提升到了新高度。

罗伯特·舒曼的浪漫气质是德国浪漫主义文学和音乐滋养起来的。他把对自然、生活和文学的印象，融入了音调中。他深受巴赫的影响，因为巴赫"在新音乐中结合了诗歌和幽默的力量"。他将自己的重要情感注入复调形式，赋予钢琴比库珀林[2]更宏伟的音色。他的作品充满了梦幻般的

[1] 贝多芬对音乐结构的精准塑造为他赢得了"建筑师"的美名。

[2] 弗朗索瓦·库珀林（Francois Couperin） 法国作曲家、键盘乐器演奏家。法国键盘音乐古钢琴乐派的中心人物。

热情和慷慨激昂的本性散发的炽热情感，但也因为缺乏平衡，遭到人们诟病。

舒曼对音乐的热爱很早就与他老师弗里德里希·维克（Friedrich Wieck）的天才女儿和学生克拉拉（Clara）的爱交织在一起。他把自己的创造力悉数奉献给了她。为了迅速提高技能，他别出心裁地用一根细绳把手指吊挂在天花板上偷偷练琴，试图以此加强手指触键的灵活性与力度。此举让他的手指受到了严重损伤，他成为伟大钢琴家的理想就此破灭，只好把目标转向音乐创作与音乐评论。与克拉拉成婚后，他得到了克拉拉全方位的支持，两人成为艺术苍穹中共同闪耀的明星。舒曼夫人父亲的英明指导，为她的钢琴职业生涯奠定了坚实的基础——弗里德里希的钢琴教学理念值得每个钢琴学生借鉴。她的演奏以音乐智慧和细腻的艺术感觉而著称。她过着简朴的生活，在公共场合也很低调，从来不炫耀自己。她

［德］罗伯特·舒曼
（Robert Schumann，1810—1856）

［德］克拉拉·舒曼
（Clara Schumann，1819—1896）

是人们心目中理想的女性，是艺术家和教师，直到 1896 年去世前不久，她才停止钢琴事业。

舒曼和费利克斯·门德尔松（Felix Mendelssohn）处于一个激情四射的音乐家圈子的中心，创造了一种影响深远的音乐氛围，那是莱比锡这座城市最迷人的时光。门德尔松在钢琴作品中，适应了当时的客厅演出技术手法，在作品《无词歌》（*Songs without Words*）中首创了短篇小说式的钢琴曲这一音乐体裁。据称，他的演奏有手风琴般的坚实却摒除了手风琴的沉闷，表达手法感人至深却不令人陶醉。他出身富裕家庭，生活在一个和睦的环境中，从来不需要为了生计奔波。然而，他虽然一路走来都是顺境，却从未达到他渴望的目标，直到心碎离场。

细腻、敏感、挑剔的弗里德里克·弗朗索瓦·肖邦（F.F. Chopin）通过钢琴令人信服地传达了音乐信息。钢琴是他自己选择的战友。他把

［德］雅科布·路德维希·费利克斯·门德尔松·
巴托尔迪
（Jakob Ludwig Felix Mendelssohn Bartholdy，
1809—1847）

自己最微妙的心思吐露给了钢琴。在深入了解钢琴之后，他将其提升为一个独立的乐器。巴黎的优雅和波兰的爱国主义情怀共同塑造了他的天才，他的作品以精致优美的音调语言描绘了他对波兰人民的情感。他的创造力是自发的，但是他在音乐构思方面煞费苦心，经常花费数周时间重写乐章，务求每个细节臻于完美。他把自己的一切奉献给了音乐和钢琴。他扩大了音乐词汇，重新创造并丰富了演奏技巧和词汇。他的丰功伟绩，今天的音乐家不应忘记。他的老师埃尔斯纳（Elsner）说：

肖邦有着鸿鹄之志，愿一切有志向的人跟随他，飞向崇高。

弗朗茨·李斯特对钢琴的严格要求，促进了钢琴制造的改进，大大增加了它的响亮度，使钢琴得以适应现代思想。管弦乐钢琴演奏者和交响诗的创作者李斯特将永远被人们铭记。他出生于

［匈］弗朗茨·李斯特
（Franz Liszt, 1811—1886）

匈牙利，周围生活的马扎尔人个性狂野、神秘莫测、难以捉摸、漂泊无定，强烈影响了他的天才塑造。就像充斥着他孩提时代梦想的那些人一样，李斯特也变成了一个流浪者，带着胜利的光芒，大踏步穿越了音乐世界。不愿参加音乐会演奏的肖邦曾对他说：

> 你注定会成为音乐会钢琴师，你有征服、控制观众的能力，让他们对你欲罢不能。

李斯特少年时期听到吉卜赛小提琴家比哈里（Bihary）迷人的音调，"就像闻到了火热的、瞬间挥发殆尽的精油"，激励着他前行。即将成年的时候，他从尼科罗·帕格尼尼（Niccolò Paganini）近乎疯狂的小提琴演奏受到启发，决心要成为钢琴界的帕格尼尼。他把早年的现实主义和革命主义思想都用到了钢琴上，取得了巨大的成就。他获得了惊人的钢琴表演力，手法动态多变，还为音调问题找到了许多常人意想不到的解决方案。

他发明了许多表达技巧，以及实现这些技巧的全新指法。他告诉人们如何放松手腕，保持手指的绝对独立，用一种全新的方法操纵踏板。为了把他的设计付诸实践，第三个踏板即延音踏板应运而生。用他自己的话说，他的最高抱负是"给后世钢琴演奏者留下足迹"。1839年，他在音乐厅举办了第一次钢琴独奏音乐会。此后一发不可收，他的钢琴独奏音乐会涵盖了所有类别的钢琴曲目，自然也包括他自己的作品，而且，他演奏的时候完全不看曲谱，以至于公众开始期待其他艺术家也脱谱演奏。

李斯特是一位伟大的钢琴家、构思独具一格的作曲家、有感染力的指挥家、有影响力的老师、音乐主题作家和音乐普及活动的忠实推动者，他是音乐史上最伟大的人物之一。他的钢琴转述和转录先充分吸收前人的作品，然后进行诗意再创作。在他的原创作品中，《圣桑》(*Saint-Saëns*)

可能是最值得欣赏的。学生们发现了天才结出的累累果实，忠实的学生们涌向古典魏玛（Classical Weimar）追随他，把他的影响力传向四面八方。但有些骗子也打着李斯特学生的幌子，散布猛击琴键是真正钢琴力量这种谬论，为害不小。

李斯特心胸宽广、思想开明，全心全意致力于音乐，他完全没有嫉妒心理，与许多艺术家成为朋友，把他们带入公众的视野。艾克托尔·路易·柏辽兹（Hector Louis Berlioz）宣称，李斯特"引起人们由衷的钦佩，哪怕是嫉妒他的人，也不由自主生出敬意来"。1876年，在拜罗伊特音乐节（Baireuth Temple of German Art）的开幕式上，理查德·瓦格纳在欢乐人群的簇拥下向李斯特致敬：

当初没人知道我的时候，是这个人第一次让我对自己的作品充满信心。要不是多亏我亲爱的朋友弗朗茨·李斯特，今天我可能没有机会来这

里给大家演奏。

西吉斯蒙德·塔尔伯格（Sigismund Thalberg）在音乐会领域和李斯特齐名，在巴黎公众心目中更是不分伯仲。他于 1855 年来到美国，可以说在美国普及了钢琴。在他之前，奥地利音乐家阿尔弗雷德·贾尔（Alfred Jaell）和亨利·赫兹（Henri Herz）曾经做过这方面的努力，无疑为他的成功铺平了道路。塔尔伯格和有着"克里奥尔肖邦"美名的路易斯·莫罗·戈特沙尔克（Louis Moreau Gottschalk）多次在当时的音乐中心联合演出，一时间风头无两。

塔尔伯格是胡梅尔的学生，深受其冷酷、严肃的古典风格的影响。他有着训练有素、引人入胜的手法，他的音阶、和弦、琶音和八度音阶整洁、准确得不可思议，音调虽然缺乏温暖，但醇厚而流畅。他根据歌剧改编的作品，中心旋律为阿拉伯风格曲、和弦和运行乐章（running

passage）环绕，尽管在今天早已过时，但他在钢琴伴奏下演唱的艺术和许多原创性研究对钢琴学习者仍然有参考价值。

李斯特和塔尔伯格统治了音乐会这个平台，也像后来的帕德雷夫斯基[1]一样成为漫画家的宠儿。在漫画家笔下，李斯特扑闪着末端挂着琴键的翅膀飞过天际，任由满头长发在空中凌乱——这是恶搞德国三角钢琴。塔尔伯格，由于仪态端庄，则被画成站在琴键之前，姿势僵硬。

个性对比鲜明的音乐家还有两位，那就是安东·鲁宾斯坦（Anton Rubinstein）和汉斯·冯·彪罗（Hans von Bulow）。安东·鲁宾斯坦是印象派，是一位主观的艺术家，他对演奏过的每一首作品都进行了重新创作。他被称为"俄

[1] 伊格纳西·帕德雷夫斯基（Ignacy Jan Paderewski），波兰钢琴家、作曲家、政治家、外交家，19世纪末20世纪初杰出的世界级钢琴大师，1919年曾任波兰总理，并兼任外交部长。

罗斯调音师"，那些有幸听过他那有如神助般诠释
的人觉得，鲁宾斯坦给每一个细微差别注入的温
暖和光芒让人难忘，即便偶尔有些许瑕疵，也被
慷慨激昂、魅力十足的演绎所掩盖，正所谓瑕不
掩瑜。1872—1873 年巡回演出季中，鲁宾斯坦在
美国举办一场音乐会后对一位年轻的仰慕者喊道：
"愿上天原谅我敲错的每一个音符！"毋庸置疑，
听得如痴如醉的听众会原谅，甚至彻底忘记有这
回事。彪罗是一位客观的艺术家，他凭着出色的
学术素养和音乐洞察力解开了音乐中最难缠的短
句和诠释。1875—1876 年，他在美国举行了几场
贝多芬独奏会，对钢琴学生特别有价值。作为一
名钢琴演奏家、教师、指挥家和音乐作品编辑，
他在音乐教育界也成效卓著。

　　现代知识分子音乐的伟大使徒约翰内斯·勃
拉姆斯年纪轻轻首次亮相音乐界，就已经是才华
横溢、多才多艺的钢琴家了。他 19 岁那年，有一

［德］约翰内斯·勃拉姆斯
（Johannes Brahms，1833—1897）

次和匈牙利小提琴家雷门伊（Remenyie）一起演
奏贝多芬宏伟的《克莱采奏鸣曲》（*The Kreutzer
Sonata*），一切准备停当，他发现钢琴比音乐会音
高低半个音，为了保证演奏效果，他并没有调低
小提琴的音高，而是未加思索便把他要演奏的钢
琴部分转换到更高的调。也正是这一举动，让雷
门伊见识到他的出众天赋。他演绎的热情、能量
和广度，以及神乎其神的演奏技巧流露出的高超
音乐造诣，给在场的伟大小提琴家约瑟夫·约阿
希姆（Joseph Joachim）留下了深刻的印象，让约
阿希姆忍不住对他赞誉有加。舒曼结识他之后，
宣称这位天才音乐家一经出道，便通过音乐创作
使时代精神臻于完美，说他的演奏创造了钢琴史
上的奇迹。勃拉姆斯被其他人称为继巴赫之后最
伟大的对位法作曲家，继贝多芬之后最伟大的音
乐构造家，他是一个极具创造力的人，吸收了旧
的表达形式，并赋予它们全新的生命。他的钢琴

作品丰富了钢琴曲谱库，但无论是谁，要想重现它们如同圣火一样熠熠生辉的光环，只怕得先拿到钢琴硕士学位。

李斯特有两个学生脱颖而出——卡尔·陶西格和欧根·达尔伯特（Eugen d'Albert）。前者以非凡的风格感著称，被认为演奏技巧完美无缺，甚至超过了他的老师李斯特。后者被奥斯卡·比称为我们这个时代钢琴演奏的集大成者。

彼得·伊尔吉奇·柴科夫斯基（Peter Iljitch Tschaikowsky）是现代俄罗斯学派的杰出代表，是一位富于原创力和戏剧表达力的多产作曲家，创作了一系列色彩鲜艳、极具特色的钢琴曲。挪威民族乐派代表人物（Edvard Grieg）为钢琴事业贡献颇多，给人们带来富有北方气息的清风。

法国资深作曲家夏尔·卡米尔·圣桑（Charles Camille Saint-Saëns）作为钢琴家赢得了很高的声誉，他小时候有神童之称，是有记

录以来最为早慧的孩子之一，三岁不到就开始学习钢琴。他也是一位优秀的老师，培养了年轻的俄罗斯人利奥波德·戈多夫斯基（Leopold Godowsky），戈多夫斯基作为教师和钢琴演奏家在欧洲和美洲都取得了出色的成就。

近代以来最著名的钢琴教师可能是维也纳的西奥多·莱谢蒂茨基（Theodore Leschetitzky）。他的教学方法就是基于敏锐分析能力的常识法，他训练手部动作从来都是与乐感结合进行。他的学生中，最知名的是极富魅力的波兰钢琴家伊格纳西·简·帕德雷夫斯基（Ignacy Jan Paderewski）。帕德雷夫斯基以精致的触感和音色成为音乐厅的偶像，随着时间的推移，他的风格变得雄健，几乎趋于鲁莽。莱谢蒂茨基的另一位天才学生是芝加哥的范妮·布卢姆菲尔德·蔡斯勒（Fannie Bloomfield Zeisler），一位具有罕见气质、音乐感觉和临场控制力的艺术家。爱德

华·汉斯力克（Eduard Hanslick）博士说她的精湛技艺令人惊叹，她在华丽作品中表现出来的细腻、在强音演奏部分中表现出来的迷人能量，都非常奇妙。

钢琴掀起的巨浪席卷了文明世界，产生了众多有成就的钢琴家。钢琴音乐史上出现过许多耳熟能详的名字，据说特蕾莎·卡雷尼奥（Teresa Carreño）从鲁宾斯坦那里学到了钢琴通灵术，莫里斯·罗森塔尔（Moriz Rosenthal）钢琴演奏技巧出众，但是他的音乐诠释偏于直白，德·帕赫曼（De Pachmann）与肖邦关系密切，陶西格的弟子拉斐尔·约瑟菲（Rofael Joseffy）广采众人之长并化为己有。

钢琴是伟大的，它的出现产生了很多灿烂的作品、勤奋的学生，及无数可敬的代表人物。钢琴经常沦为空洞表演的手段，这不是钢琴的错，而是当今社会追求肤浅魅力的倾向。赫伯特·斯

宾塞在最后一部著作中说，音乐教师和音乐表演者往往是音乐堕落的罪魁祸首。这话并非一些评论家认为的那样毫无道理。那些借助钢琴进行毫无意义的技巧炫耀的人才是导致音乐堕落的罪魁祸首。

第七讲

钢琴诗人肖邦的统治力

阿图尔·鲁宾斯坦（Artur Rubinstein）说：

肖邦是钢琴诗人、钢琴狂想曲家、钢琴思想家、钢琴之魂……

悲剧的、浪漫的、抒情的、英雄的、戏剧的、幻想的、深情的、甜蜜的、梦幻的、辉煌的、宏伟的、简单的——所有可能的表达方式都可以在他的作品中找到，他都能用乐器表现出来。

仅用了寥寥几笔，鲁宾斯坦这位因密切的艺术往来和种族关系而结识肖邦的人，就为这位波兰音调诗人勾勒出一幅无与伦比的肖像，说他探索了钢琴和音的广阔领域，把音乐所有的情绪和情感在自我内心世界隐秘内化。

肖邦在波兰出生和长大，父亲是法国人，母亲是波兰人，他把两种互补的天性结合在一起，形成了一种粗看之下令人费解的个性。他被描述为善良、彬彬有礼、优雅迷人、举止自得，时而显得慵懒、忧郁，时而闪烁着颇具感染力的欢快

和活力。他天性敏感，就像最精致的共鸣板，随着绝望的悲伤、压抑的愤怒，以及他所钟爱的勇敢、骄傲、不幸的人们的崇高毅力而振动，随着他远离故土的思乡之情而振动。

他骨子里是爱国者和音调诗人，他的禀赋让他得以掌控人类最神圣的语言，即不受文字束缚的纯粹的音乐。他天分过人，特别擅长以钢琴为媒介来满足情感宣泄需求，令人难以忘怀，这种乐器让他得以探索和声所有的奥秘。对自己使命的坚定信念以及对钢琴潜力和未来使命的清晰认识，使肖邦很早就决心要把毕生奉献给钢琴。他从更亲密的私人场合演奏的效果——类似于管弦乐队的效果演变而来，但也纯粹是个人场合演奏。他用适合自己的全新旋律、和声和节奏手法丰富了钢琴艺术，并赋予它一种温暖的色调，使它具备精神上的意义。

他向钢琴倾诉了内心世界肆虐的所有冲突、

所有支撑他的勇气和生存的希望。他赋予人类灵魂深处的事物以调性的形式。他表达了普遍的而不仅是个人的情感体验，揭示了对他而言最为神圣的东西，和他与生俱来的沉默寡言毫不冲突，要知道，沉默寡言往往会阻碍人们吐露心迹。他的表达方式是自创的，但却曾受到波兰流行音乐的强烈影响。他小时候，就在庄稼地里、集市上和乡村节庆上听过波兰民歌、见识过波兰舞蹈，对两者十分熟悉。它们是他最早的"模特"，他最初的创作主题就是以它们为基础的。正如巴赫颂扬德国人民的旋律一样，肖邦颂扬了波兰人的旋律。对他来说，民族调性是承载个人观念的载体。

他曾经对一位朋友说："我希望自己之于波兰人就像乌兰德之于德国人一样。"他这番话说到了波兰人的心坎里，他用光芒四射的艺术让这个民族的欢乐、悲伤和任性广为人知。有些人曾说他多愁善感是因为小情绪波动使然，说他是一名

被绝望情绪主导的音乐家。这一观点忽视了跳动的灵感、热切的情感和英雄般的男子气概，这些无一不是灌注了对美的真正热爱，使肖邦充满活力。真正的艺术把具有升华意义的思想置于最深重的苦难之上，让苦难得以缓和。因此，在他忧郁色彩最为浓厚的音乐作品中，善于倾听的人很有可能会发现一种崇高的理想，这种理想可以让痛苦的灵魂振作起来，获得奋发向上的力量。有人说肖邦内心悲伤，但头脑快乐。

肖邦有两位老师，一位是钢琴教育家、波希米亚小提琴家沃伊切赫·日维尼（Wojciech Żywny）；另一位是小提琴家、管风琴家和音乐理论家约瑟夫·埃尔斯纳（Joseph Elsner）。肖邦曾说过，"有日维尼和埃尔斯纳这样的老师，哪怕是头脑最不开窍的笨蛋也能学到一些东西。"这两位老师都没有实行严格的技巧限制，因而没有妨碍肖邦自由成长。在他们的指导下，肖邦掌控了

自己的天赋，可以自由自在地"像百灵鸟一样翱翔在蔚蓝色的天空中"。他很尊重两位老师，对埃尔斯纳尤其心怀崇敬，认为是他培养了自己的个人责任感、认真学习的习惯，也是他让自己与巴赫成为好友。

值得深思的是，这位钢琴界的白马王子，仿佛拥有魔法，轻触之下便唤醒了这位由木头和琴弦组成的睡美人，他一生中从未接受过纯粹的钢琴专业训练。李斯特曾经说过，肖邦是他所认识的人中唯一一个能把钢琴当作小提琴一般演奏的钢琴家。如果他能做到这一点，那是因为他倾听过小提琴的声音之后，决心证明钢琴也可以产生激动人心的效果。同样，肖邦听了人声之后，认为他手中乐器发出的歌声也应该被听到。那些只听钢琴的人永远没法掌握让它"雄辩"的秘诀。

我们可以在钢琴上看到和听到这位"音乐界的拉斐尔"，对他演奏的描述是如此之多，如

此有说服力。不难想象，他轻柔的指尖扫过乳白色的琴键，如同薄纱拂过，这空灵的美感，塑造了少有人知的复杂半音阶转调（chromatic modulation）。他指尖敲响的音符，可以让人感受到他个性的跳动，织就了一个梦幻仙境，唤醒了理想世界的英雄。人们为这华丽的音色所吸引，而这种音色很大程度上源于他对踏板独具一格的操纵。我们惊叹于他喃喃细语般却始终清晰分明的最弱音，惊叹于他饱满圆润而不至于刺耳或嘈杂的最强音，以及介于两者之间极致的细微差别，这种节律波动表达了他诗意内心的跌宕起伏。难怪法国作家奥诺雷·德·巴尔扎克（Honoré de Balzac）坚持认为，肖邦哪怕只是用指节敲击桌面，也能演奏出美妙的音乐。

他为音乐教师留下了多么好的榜样。他身体瘦弱，平时肯定没少遭受哪怕是最优秀学生的折磨，但他把全身心都奉献给了艺术，孜孜不倦

教导信任他的学生，把他们提升到旁人难以企及的高度。他的教学方法在波兰人让·克莱钦斯基（Jean Kleczynski）的《弗雷德里克·肖邦作品的正确解读》系列讲座中有生动描述。

这种方法的基础在于完善指法，为了达到这一点，肖邦认为首要条件是要保证手轻松自然的放置。在尝试重现任何音乐思想之前，他都会小心翼翼做好手部准备。为了发挥手指的优势，他会将手轻轻地放在键盘上，五个手指分别对应音符 E、F 大调升、G 大调升、A 大调升和 B，并且在不改变位置的前提下进行练习，以确保各个手指的独立性。学生首先被要求练习断奏，练习手腕的自由度——一种克服手腕沉重和笨拙的令人钦佩的手段，然后是断音连奏、重音连奏和纯连奏，将力量从 pp 修改为 ff，以及从行板（andante）过渡到最急板（prestissimo）。

他对琶音尤为挑剔，坚持重复每一个音符和

段落，直至消除所有不和谐或粗厉的音调。有一名倒霉的学生演奏克莱门蒂研究的开场琶音时没有达到他要求的质量，惹得他高声问道："那是狗叫声吗？"他规定拇指必须有一个非常独立的用途。只要能放，他会毫不犹豫地把它放在黑键上，并且只通过音阶和破碎的和弦中的肌肉动作来传递它，他要求学生以不同形式的触觉、重音、节奏和音调满怀热情地练习。

　　突出各个手指的个性化是他的强项之一，他相信每只手指都应各司其职。他说：

　　好的技法，目的不是以一成不变的声音演奏所有乐章，而是获得美妙的触感和完美的渐变。

　　在他眼中最重要的是清晰、灵活地歌唱音调，这种精致、细腻永远不应与软弱无力混同。他用手指在琴键上自由灵动地奏出了每一个动态的细微差别，他知道如何通过巧妙使用阻尼踏板来设置主要音符的振动交感谐波以增加音色的温暖和

丰富度。

　　他是这么劝诫人们的，在实际演奏中也是这么做的。他主张经常演奏巴赫的前奏曲和赋格曲，把它作为培养音乐智慧、肌肉记忆以及触摸和辨别音调的手段。音乐上他崇拜的偶像是巴赫和莫扎特，因为他们代表了音乐中自然、强烈的个性和诗意。他曾经试着开创一种钢琴演奏方法或流派，但写完开头几句就作罢了。他的主张如果坦然表达出来，对学习者而言将是无价的，也能够避免人们对他和他的作品的种种误解。那些和他同年代、为他的演奏所折服的人们宣称，只有他本人才能充分诠释他的音乐作品，也只有他才能把他的技法说得通俗易懂。他的徒子徒孙忠实地努力将他个人风格的传统传递给音乐世界。只有少数幸运儿清楚他对美的看法，但他的美学观点被成千上万不顾一切追求音乐荣誉的人无情地曲解了，在课堂上、在学生的独奏会上、在音乐厅

里，都是如此。

　　笨手笨脚演奏肖邦作品的人，会把他的诗意、魅力和优雅消磨殆尽。认为他是软弱而多愁善感的人，必然看不到他的庄重和坚持。有人说他温柔且善于发现美，如同女子；但是又能量十足、头脑坚定，如同男子。一位极致的艺术家和极致高雅的人，就这样出现在人们面前。演绎他的作品，需要简单纯粹的风格、精致的技巧、诗意的想象力和真实的情感——而不是时有时无、生编硬造的多愁善感。

　　关于肖邦备受讨论的自由速度，已经出现了许多严重错误。不入流的演奏者畏首畏尾，有一搭没一搭地抚着琴键，平静地幻想着自己在演奏大师设计的作品。马虎、不合时宜的演奏破坏了对思想波动，灵魂躁动，流水般逝去的时间和永恒含义的表达。Rubato（自由速度），源自 rubare（意为"摩擦"），指一种灵活的节奏，与古希腊

戏剧中的独白一样古老，曾被用于吟唱格里高利圣歌。它在 16 世纪的朗诵运动中凸显出来，并被用于器乐。巴赫作品中隐含有自由速度，但往往被忽视；贝多芬有效地利用了自由速度；肖邦则将其作为最得力的辅助工具之一。在一次演奏时，肖邦强调了莫扎特的名言：

把左手当作管弦乐队指挥吧。

而他的右手则随着情绪的自然波动平稳地挥动，挥舞出摇摆旋律及阿拉伯风格曲。李斯特说：

你看那棵树，它的叶子随着每一缕风抖动，但树干稳居不动——这就是自由速度。

暴风雨来临的时候，连树干也禁不住摇摆。把调节起伏不定、如暴风雨般翻腾的自由速度的规则神圣化，需要高度成熟的艺术品位和绝对的音乐控制。

肖邦太敏感了，无法在那些毫无情感、纯粹出于猎奇心理而凑在一起的观众面前演奏，他说

这让自己提不起任何兴致。肖邦只有在私下或面向少部分朋友、学生演奏时，或者全神贯注地作曲时，才处于最佳状态。毫不夸张地说，他为自己选择的乐器开创了一个新时代，将其音色精神化，把它从传统的管弦乐和合唱效果中解放出来，并提升为音乐界的独立力量。除了丰富钢琴的技巧外，他还增加了音乐表现手法，为音乐旋律、和声和节奏等主要因素带来新的魅力。他设计了新的和弦扩展、双音符段落、阿拉伯风格曲和和声组合，他对踏板使用进行了系统化，让它们可以产生多样化的细微差别。

在旋律和通用构思中，他的音调诗从幻想中自发萌芽，并在经历了最严峻的考验之后，走向世界。他以精妙的手法弹奏轻灵的抒情曲，让人惊叹但舒缓的和弦，都源于他对钢琴迄今尚未被发掘的品质的生动想象力。没有他，无论是钢琴还是现代音乐，都不可能发展到现在的样子。在

他的音乐中经常听到像远处钟声一样的重音。对他来说，铃声一直在响，让他想起家乡，召唤他朝着高峰攀登。

《音乐信使》（*Musical Courier*）杂志的书评人詹姆斯·胡内克尔（James Huneker）在他令人愉快且鼓舞人心的书《肖邦其人及其音乐》（*Chopin, the Man and His Music*）中讨论了肖邦的作品，把它们说成"前所未有的"实验，说《前奏》是情绪的缩影，《夜曲》是黑夜及其忧郁的奥秘，《民谣》是仙境剧，《波兰舞曲》是战斗英雄的赞美诗，《圆舞曲》和《玛祖卡舞曲》是灵魂之舞，《谐谑曲》是征服者肖邦的作品。在奏鸣曲和协奏曲中，胡内克尔看到这位波兰人在古典潮流中勇敢地举起自己的旗帜。对于即兴表演，他说无人能出其右：

用他们无拘无束的情感和深思熟虑的意图写出四个即兴演奏，不会像重现第一次"百灵鸟漫

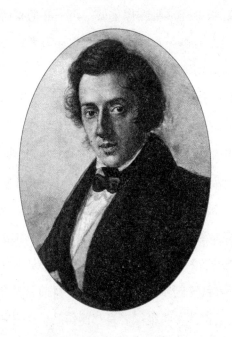

［波］弗里德里克·弗朗索瓦·肖邦

（F. F. Chopin, 1810—1849）

不经心的狂喜"那么容易。

毫无疑问，肖邦的诗歌是最精致的抒情诗，他的统治力是至高无上的。他的构思如此新颖，他的技艺如此精湛，他的目的如此崇高，以至于我们很可能会像舒曼一样惊呼：

他是那个时代最勇敢、最自豪的诗歌之灵。

他的伟大成就了他的贵族气质，奥斯卡·比说：

他站在音乐家中间，穿着完美无瑕的礼服，浑身洋溢着贵族气息。

第八讲

小提琴和小提琴手：
事实与传闻

在《尼伯龙根之歌》（*Nibelungen Lay*）中，小提琴手沃尔克（Volker the Fiddler）是一位优秀的吟游诗人，对音乐和小提琴的力量有着卓越的见解。在骑士精神时代，小提琴演奏者比比皆是，但沃尔克以出众的演奏天赋，比其他吟游诗人更胜一筹。他演奏的军乐声拥有鼓舞人心的力量，重新激发了英雄们的勇气；他轻柔的节奏像祈祷一样纯洁悠扬，把疲惫不堪的勇士们送入甜美的梦乡。

他对琴弓的掌控是那么美妙！琴弓又粗又长，像一把剑，有着锋利的外刃，握在他灵巧的右手里，可以左右开弓撞击琴弦。他与哈根·冯·特罗涅（Hagen von Tronje）的友谊让他时刻准备着成为一位冷酷战士。他们携手并肩、所向披靡，在音乐声中，猛力出击，打倒敌人。

现代德国诗人威廉·乔丹（Wilhelm Jordan）在他的《齐格弗里德圣人》（*Sigfridsage*）中，把

沃尔克塑造成他所喜爱的小提琴之王，描述了他轻柔地演奏小提琴的场景。他对小提琴家的崇高描绘和尼伯龙根吟游诗人的创作一样，证明了音乐家的使命。在被亨丽埃塔·桑塔格（Henrietta Sontag）誉为帕格尼尼第二的奥古斯特·威廉密（August Wilhelmj）身上，理查德·瓦格纳看到了"复活的小提琴手沃尔克，至死都是真正战士的沃尔克"。因此，他在自己的肖像下面题了一句话："赠沃尔克－威廉密，第一届拜罗伊特音乐节纪念。"

神奇的小提琴当配神乎其技的小提琴手，这种观点深深植根于多个民族的想象中，从这一代传到下一代。典型的例子是格林童话中的奇妙音乐家，他的小提琴演奏可以同时吸引人和野兽。北欧民间传说中也有一个小伙子，赢得了一把小提琴，可以让人们随着他选择的任何曲调跳舞。在挪威，传统的小提琴老师是出没于瀑布之间的瀑布精灵（Fossegrim），它擅长音乐，受人哄骗

接受请求之后，会抓住求助人的右手，拽过琴弦，直到鲜血从其指尖涌出。从此以后，求助者便成为大师，可以使树木跳跃、使河流保持流向、使人们屈服于他的意志。

听着英语童谣长大的人，都喜欢小提琴演奏家。金·科尔（King Cole），那个总是乐呵呵的老家伙，尽管他离不开烟斗，但他一抽起烟来，就要开始演奏小提琴。用格洛斯特的罗伯特的话来说，真正的金·科尔是3世纪英国很受欢迎的一位君主，是热心教堂音乐的圣赫勒拿岛的庇护人。这首创作时代成疑、暗含讥讽的摇篮曲是他曾致力于音乐的唯一证据。

那个坚决不肯卖掉小提琴给妻子买礼服的约翰把理想追求放在了物质生活之上，他希望约翰夫人变成喜欢音乐更胜于华丽服装的人。当然，在主人找到小提琴琴弓之前，被迫光着脚跳舞的贵妇人哪里知道小提琴艺术的价值。

可能是拿 catgut（肠线，字面意思为"猫肚子"）这个词玩文字游戏，许多歌谣都用猫来指代小提琴。小提琴手的真正魔力从那只猫身上可以看出来，它简单摆弄琴弦，就能够让牛跳过月亮，让小狗发笑，让盘子扛着勺子跑开去。同样很少见的是从谷仓里出来的那只猫，它胳膊下夹着一把小提琴，一边走一边唱："他只会拉着琴儿，庆祝老鼠娶了大黄蜂。"

科学家告诉我们，蟋蟀、蚱蜢、蝗虫等都是小提琴手。它们把后腿当作琴弓，轻快地拉过翅膀，发出各自特有的声音。难道人类用弓和弦的摩擦创作音乐，是模仿这些有翅膀的小动物吗？也许并不见得。小提琴源自一种类似的本能，只是层次更高。

在东方，用弓演奏的弦乐器可以追溯到各个民族的远古时期。这类乐器最原始的形式是拉瓦纳斯特朗（Ravanastron）或班卓琴（banjo-

fiddle），据说是大约 5000 年前统治锡兰的拉瓦纳国王（King Ravana）发明的。它由一个小小的圆柱形发声体组成，有一根棍子穿过发声体作为琴颈、琴码，还有一条丝线做的琴弦——最多两根弦。原始琴弓是一根长长的光滑藤杆，拉过丝线的时候会发出声音。用手指或拨片弹拨琴弦可以产生更好的音色，因此这种粗糙的设计使用了很长一段时间。

欧洲小提琴是把琴弓应用于早期钢琴、希腊单弦和七弦琴自然而然的结果，现代音乐也是源于希腊人演奏这些乐器。要说明白它的故事，可是相当不容易，但众所周知，从 9 世纪到 13 世纪，弓弦乐器变得越来越重要。它们分为两类：第一类包括具有平坦背部、胸部及凹陷侧面的维奥尔琴（viol）、维埃尔琴（veille）和维德尔琴（videl），以及吉他小提琴及梨形琴，例如吉格（gigue）和雷贝克琴（rebec）；第二类是乔叟所说

的鲁比布琴（rubible）。

摩尔人的雷贝琴在 8 世纪被带到西班牙，可能促进了小提琴的发展；但古凯尔特吟游诗人在此之前很久就使用弓弦乐器——克罗塔（chrotta）或克鲁斯琴（crwth），它源自七弦琴；而七弦琴则是罗马人在殖民探险时引入的。早在公元560 年，普瓦捷主教维纳提乌斯·福尔图纳图斯（Venantius Fortunatus）就在写给尚帕涅公爵（Duke of Champagne）的信中说："让野蛮人用竖琴赞美你，让英国人用克鲁斯琴赞美你。"这种乐器的名字意为"鼓鼓的盒子"，在英国很常见，在威尔士一直用到近现代。它的显著特征之一是下部开口，把手指伸进去即可演奏。南肯辛顿博物馆保存着一把精美的样本，与 15 世纪威尔士诗人的描述非常吻合："一个漂亮的琴箱，上面放着琴弓、腰带、指板和琴桥；售价一英镑；前部做成轮状，用短鼻子的弓演奏。"它中间分布着圆

形的音孔，背部拱起有点像一个驼背老人，但是它发出的声音和谐悦耳，人们用这种梧桐木制成的乐器可以奏出悠扬的音乐。琴有 6 个钉子，拧紧它们，就能把琴弦拉紧。这把六弦琴，在技巧娴熟的人手里，能够演奏各种声音。

在这家博物馆里，还有一把奇特的楔形黄杨木小提琴，装饰着寓言场景，上面有"1578 年"等字样。伯尼（Burney）博士说，它的音色和带弱音器的小提琴差不多。据说这是伊丽莎白女王赠送给莱斯特伯爵（Earl of Leicester）的，共鸣板上用银色装饰着他们的纹章，这位终生未婚的女王不但在其他领域取得过非凡成就，还是一名小提琴家。在她统治期间，小提琴是戏剧和各种庆典活动常用的一种乐器，而且种类很多，不一而足。在剧作《第十二夜》中，莎士比亚写托比（Toby）爵士列举安德鲁·阿格奇克（Andrew Aguecheck）爵士的技艺时，曾提到他小提琴技巧

出众。其中，托比爵士误把中提琴说成维奥尔琴。中提琴是一种时兴的低音提琴，是夹在膝盖之间演奏的。巴赫的《圣马太受难曲》有部分乐章是为这种乐器写的，18世纪出现了许多著名的演奏家，其中两位是女士，即莎拉·奥蒂夫人（Mrs. Sarah Ottey）和福特小姐（Miss Ford）。

16和17世纪，维奥尔琴手和小提琴手是许多君主随从人员的重要组成部分。英国的查理二世内廷里有24名琴手，都戴着红色的帽子，穿着华丽的制服，在他用餐时按照他流亡期间在法国宫廷见过的习俗为他演奏。

喜欢维奥尔琴的人毅力不太坚定，逐渐又喜欢上了小提琴。巴特勒（Butler）在讽刺剧中将小提琴称为"嘎吱作响的玩意儿"。早期的作家笔下的它是"骂人的小提琴"，因为参加五月柱舞会的人们因"小提琴声太吵听不到吟唱"。因此，自始至终，小提琴一直有人反对、有人嘲笑，也有人

喜欢。

　　音调柔和的维奥尔琴两侧深深凹陷，方便使用琴弓，大多数像吉他一样有品位，通常有 5 到 7 根弦。琴体有大有小，分别对应着人声的女高音、女低音、男高音和男低音。18 世纪流行一种非常有趣的高音小提琴，即抒情维奥尔琴，是中提琴"近亲"，有 14 根弦，包括 7 根失鸣弦银制琴弦、7 根失鸣弦，从指板下方穿过，音调与弓弦一致，在演奏时和谐地振动。这种乐器有一个保存完好的标本，是布拉格的埃伯勒于 1733 年制作的，弦轴箱和卷轴上装饰着雕刻精美的图案，现为威斯康星州密尔沃基的小提琴收藏家卡尔（D. H. Carr）先生的私人藏品。它是现存为数不多的真正的维奥尔琴之一。卡尔说：

　　音调极其美妙、醇厚、纯净、强烈，还有源于自然的精致和弦。据我所知，这是唯一一部中提琴，它与我见过的现代复制品相比，简直就如

拉斐尔或鲁本斯的作品之于廉价石版画。

　　现代的仿制品是人们最近努力恢复这种迷人乐器的结果。具有相似性质的重音是抒情大维奥尔琴（viola di bordone）或雄蜂中提琴（drone viol），之所以如此称呼，是因为其共鸣弦的音调中能隐隐听到雄蜂、苍蝇或大黄蜂的嗡嗡声，通常多达 24 种。这种小提琴起源不明，时代久远，当琴弓划过主弦时，弦下精致的金属丝会发出神秘的颤音。

　　曾几何时，英国每个显赫的家庭都认为，小提琴就像今天的钢琴一样是居家必不可少的。那时，各家的小提琴大多包括两把高音琴、两把中音琴、一把重音琴和一把低音琴。小提琴作为牧歌的伴奏乐器，轻便易携，在伊丽莎白时代广泛受到追捧。有些声部难以处理，而歌手无法保证随叫随到，于是能够处理这些声部的小提琴成为有益补充。随后，这些声部成为音乐大师创作时

标注"演唱或演奏"的一个步骤，提高了器乐的地位，器乐因而不再仅仅是歌唱或舞蹈的伴奏。

音乐家提出要求，乐器制造商时刻准备着满足他们，于是小提琴工艺稳步提高。在这个过程中，有一个人贡献突出，那就是加斯帕德（Gasper Duiffoprugcar），他是一位制琴师和镶嵌工人，在蒂罗尔州、博洛尼亚、巴黎和里昂都颇有名气。人们之所以把小提琴的发明归功于他，主要是因为有多把装饰精美的小提琴上刻着他的名字。而这些小提琴其实是法国人在 1800 —1840 年间仿制的赝品。其中有一把小提琴上采用蚀刻法刻有他的肖像，上面写着一句座右铭："I lived in the wood until I was slain by the relentless axe. In life I was silent, but in death my melody is exquisite."（我本林中生，刀斧突加身。生前无人问，身后奏雅音。）

这番话可能适用于改良过小提琴的人，这种乐器的演变贯穿了文艺复兴时期的文学和艺术

活动。它何时或在谁手中变成现在的模样，不得而知。到底谁是第一位大师级小提琴手，同样疑问重重。也许最早值得一提的是皮埃蒙特人巴尔扎里尼（Baltzarini），他于 1577 年被凯瑟琳·德·美第奇（Catherine de Medici）任命为法国宫廷乐监，据说他在法国开创了英雄和历史题材芭蕾舞。

德国吕贝克的小提琴家托马斯·巴尔察尔（Thomas Baltzar）经常被误认为是巴尔扎里尼，因为他们都爱酗酒。1656 年，他在伦敦引入了换把（shifting）的技巧，在吕贝克他完全盖过了备受钦佩的钟表匠兼小提琴手大卫·梅尔（David Mell）的风头，尽管大卫·梅尔断言："演奏技巧更高一筹的是一位有教养的绅士，他不像巴尔察尔那样酗酒。"托马斯·巴尔察尔能够"倏地把手指伸到指板末端，然后又迅速撤回来"，速度之快、惹人惊叹，以至于牛津一位博学的音乐鉴赏

家亲自去见他本人，确信他不是某种善于奔跑的有蹄动物。这位德国人生性好交际，被英王查理二世任命为著名小提琴班主管，并获得死后安葬在威斯敏斯特教堂这一殊荣。

皇家乐队的继任者约翰·班尼斯特（John Banister）死后也在威斯敏斯特教堂安息。约翰曾被国王派往法国学习，他是首位——不算兼职演奏家梅尔——以小提琴演奏扬名立万的英国人。他为莎士比亚的剧作《暴风雨》创作配乐，也是第一个在伦敦尝试举办收费音乐会的人。1672 年 9 月 30 日首次演出的通知写道："兹通知，本周一下午四点整，在乔治酒馆对面的班尼斯特先生的家中（现称为音乐学校）举办音乐大师演奏会，嗣后成为定例，每天下午四点整演奏准时开始。"

塑造第一把小提琴的功劳被归于加斯帕罗·贝托洛蒂（Gasparo Bertolotti），又因出生地被称为加斯帕罗·达·萨洛（Gasparo da Salo）。

他的出生地是有着伦巴第明珠之称的布雷西亚郊区，长期以来一直是多国争相夺取的热点地区。无疑，在他那个时代之前已经有人制作小提琴，但现存已知的小提琴没有比他更早的。有一个美丽的传说，讲述了一位技艺精湛的小提琴制作者如何将他钟爱而不幸早亡的女子玛丽埃塔（Marietla）的女高音永久保存在他生平制作的第一把小提琴里，她的模样被贝内文努托·切利尼（Benevenuto Cellini）刻画成装饰琴头的那张天使脸庞。这一著名的乐器被红衣主教阿尔多布兰迪尼（Aldobrandini）以 3000 那不勒斯杜卡特的价格买下，并送到位于因斯布鲁克（Innsprück）的国库。在这里，它一直被视为珍宝，直到 1809 年法国人占领了这座城市，把它带到维也纳并卖给了一位富有的波希米亚收藏家。波希米亚收藏家去世后，它落入奥莱·布尔（Ole Bull）之手。

加斯帕罗的学生乔瓦尼·保罗·马吉尼

（Giovanni Paolo Maggini）改进了小提琴的制造原则，并发明了现代维奥尔琴和中提琴。马基尼小提琴有一个突出特征，它有如中提琴般丰富的音质。德贝里奥特（De Beriot）在他的音乐会中曾使用维奥尔琴，其哀怨的音调非常适合他的风格。1859 年，维尼亚夫斯基（Wieniawski）想出价两万法郎买下这把琴，但遭到拒绝。今天，它的价格要高得多。市面上有大量法国仿制品声称为正品，但有权威机构指出，这一款式存世者不超过50 把。

加斯帕罗（Gasparo）创立所谓的布雷西亚（Brescian）学派时，安德里亚·阿马蒂（Andrea Amati）这位来自风景如画的克雷莫纳的小提琴和丽贝克制造商，开始制作小提琴时是为了满足赞助人的订购需求。他的名声在 1566 年时达到鼎盛。其时，法国国王查理九世委托他制作 24 把小提琴，大小各 12 把。它们一直被保存在凡尔赛

皇家礼拜堂，直到 1790 年法国大革命中被暴徒扣押，并毁坏殆尽，只有一把逃脱了厄运。这把琴有一张照片收录在赫伦－艾伦（Heron-Allen）关于小提琴的专著中，是它的主人英国绅士乔治·萨默斯（George Somers）提供的。据称，它的音色醇厚而极其美丽，但缺乏光彩。

安东尼奥·阿马蒂（Antonio Amati）和杰罗尼莫·阿马蒂（Geronimo Amati）兄弟俩子承父业，继续生产乐器。阿马蒂家族在杰罗尼莫的儿子尼科洛·阿马蒂（Nicolo Amati）时期达到鼎盛。尼科洛首创了大阿马蒂提琴（Grand Amatis），音色比他父辈和祖父辈制造的提琴更纯净、圆润，但是这种小提琴并不总是适合现代音乐会使用。他制造的一把小提琴是法国艺术大师、巴黎音乐学院的长小提琴教授德尔芬·让·阿拉德（Delphine Jean Alard）最喜欢的乐器。据称，这把小提琴声音悠扬，听起来就像是儿童在上涨潮

水旁歌唱。帕泰洛先生（J. D. Partello）于 1893
年在芝加哥世界博览会上展出了另一把同款小提
琴，同样十分精美。

尼科洛·阿马蒂的影响力，可以从他那些
著名的学生身上感受到。其中最著名的是安东尼
奥·斯特拉迪瓦里（Antonio Stradivarius），诗人
们为他唱赞歌，他把毕生精力投入到小提琴制
造。他最开始只是尝试复制小提琴，但有了他老
师赠与的工具和木料的加持，他的独创性得以崭
露头角。他的"黄金"时期是从 1700 年到 1725
年，他一生都在制作小提琴，直至去世。他做了
近 7000 件乐器，包括次中音小提琴和大提琴。其
中，小提琴大概有 2000 把。

关于大师斯特拉迪瓦里，有一个爱情故事，
说他年轻时爱上了老师的女儿，但未能赢得她的
芳心，从此全身心投入到工作中。最后，他娶了
一个富有的寡妇，后者源源不断的财力让他得以

全力追求自己的爱好，而不必为生计发愁。在他的努力下，家庭财富稳步增加，以至于他家乡克雷莫纳的人们纷纷感叹，他们"像斯特拉迪瓦里一样富有"。他的成就和个人财富，为他赢得了高度尊重。王室成员、教会牧师、整个欧洲的有钱人和风雅之士，与他私交甚笃，也是他的主顾。他那装饰豪华的家、工作室和他存放木材的工棚，直到最近还在向人们展出。而今天，这些建筑已经片瓦无存。寻宝者纷至沓来，让克雷莫纳人不胜其扰，于是把它们悉数拆除，把小提琴和关于小提琴的一切痕迹都赶出了小镇。

斯特拉迪瓦里小提琴音色优美、圆润、饱满且非常明晰，并且在演奏者从一根弦过渡到另一根弦时表现出非凡的平滑。著名的布达 - 佩斯小提琴（Buda-Pesth Strad）①的所有者约瑟夫·约

① 原文为 Strad，意即意大利提琴制造家斯特拉迪瓦里制作的提琴或者其他弦乐器。

阿希姆博士曾经写道，斯特拉迪瓦里"似乎给予了小提琴一个会说话的灵魂和一颗跳动的心脏"。托斯卡纳小提琴（Tuscan Strad）是阿里贝蒂侯爵（Marquis Ariberti）于 1690 年为托斯卡纳王子（Prince of Tuscany）订购的一套小提琴中的一把，200 年后由伦敦一家公司以 2000 英镑的价格卖给了勃兰特（Brandt）先生。亚历山德拉女王（Queen Alexandra）的宫廷小提琴手哈雷夫人（Lady Hallé）拥有著名的挽歌作曲家恩斯特的斯特拉德（Strad of Ernst）的音乐会小提琴，估价 1 万美元。费城资深小提琴家和音乐家卡尔·盖尔特纳（Carl Gaertner）拥有的斯特拉迪瓦里小提琴，有着极其浪漫的历史，是无价之宝。

从尼科洛·阿马蒂工作室脱颖而出的另一位小提琴制造商是安德里亚·瓜奈里（Andrea Guarnerius），他的两个儿子朱塞佩（Giuseppe）和彼得罗（Pietro）子承父业。这个家族的小提

琴制作技艺，在他侄子朱塞佩·约瑟夫·瓜内里（Giuseppe Joseph Guarnerius）的手里登峰造极。他的侄子人称 del Gesu（耶稣·瓜尔内里），因为他在乐器铭牌上签名的时候会先写自己的名字，然后把希腊语中代表上帝的首字母缩写 I.H.S. 放在十字架中间，附在整个签名后面，表明自己属于耶稣会。

据说，克雷莫纳的约瑟夫是一个风度翩翩、生性不安分的人，他会一连几周无所事事白费光阴，然后以与斯特拉迪瓦里大师相媲美的热情投入工作。据传，他曾经因为轻微违法而入狱，绝望之际被狱卒的女儿搭救出来，后者还给他带来了制作小提琴所需的工具和材料。他在孤寂而百无聊赖的狱中，做出来一把小提琴，作为纪念品送给那位善解人意的狱卒之女。

见证了这段浪漫故事的小提琴是 1742 年制造的，由奥莱·布尔从著名的塔里西欧（Tarisio）

藏品中购得，现在属于他的儿子亚历山大·布尔（Alexander Bull）。这把琴具有异常丰富、铿锵的音调和出色的承载力。据信，1743 年制造、人称帕格尼尼"大炮"（Paganini Guarnerius del Gesu）的小提琴，也拥有类似的品质，不过后者现在热那亚博物馆的玻璃橱窗里展出。小提琴权威哈特（Hart）先生对这把琴评价极高，1737 年起，这把琴长期由康涅狄格州哈特福德的霍利（Hawley）先生和加利福尼亚州天堂谷的拉尔夫·格兰杰（Ralph Granger）先生的私藏，最近才由芝加哥的里昂和希利公司（Lyon & Healy）投入市场。

尼科洛·阿马蒂有一个有趣的学生名叫雅各布·施泰纳（Jacob Steiner）——这个蒂罗尔人，有一个金字招牌"奥地利皇帝的小提琴制造商"，但深受贫穷困扰，去世时已然精神失常。他最知名的小提琴是 16 把"选帝侯施泰纳琴"（Elector Steiners），其中 12 把分送给 12 位选帝侯，4 把

送给皇帝。他在世时，他的小提琴平均价格是 6 弗罗林。在他去世百年后，路易·菲利普（Louis Philippe）的祖父奥尔良公爵（Duke of Orleans）买下其中一把小提琴，支付了 3500 弗罗林。据记载，在独立战争期间，拉法耶特（La Fayette）手下一位美国绅士用今匹兹堡的 1500 英亩土地换了一把施泰纳琴。莫扎特用过的小提琴，现存萨尔茨堡的莫扎特音乐厅，也是一把施泰纳琴。

之前有许多小提琴制作者取得了非凡成就，今天也有许多人取得了成功。有人自信地断言，小提琴在布雷西亚和克雷莫纳的旧时代达到了巅峰。为什么会这样？以声学和其他现代科学为基础，界定明确的原则，催生了其他乐器的稳步改进，这在某种程度上对小提琴必然有一定的好处。事实上，现在或许会被视为小提琴的黄金时代。谁又说得准呢？

一边克雷莫纳的钢琴制作师们在塑造小提琴

的模型，而另一边，人们感觉琴弦需要改进。安杰洛·安吉鲁奇（Angelo Angelucci）遇到了这种情况，他被称为"那不勒斯的琴弦制造商"，他热爱音乐，有很多时间都与小提琴家在一起。他通过艰苦努力，大幅度改进了琴弦，以至于和他同在 1692 年出生的朱塞皮·塔蒂尼（Giuseppi Tartini）可以用安吉鲁奇琴弦演奏他最难的作品 200 遍。期间，不断因为其他琴弦绷断而中止。有着小提琴的舌头之称的琴弓的改进，得益于 18 世纪巴黎的图尔特家族，小弗朗西斯·图尔特（Francis Tourte, Jr）让琴弓更加轻盈、富有弹性。

阿尔坎杰洛·科雷利（Arcangelo Corelli）、塔蒂尼和乔瓦尼·巴蒂斯特·维奥蒂（Giovanni Battiste Viotti）这三位杰出的小提琴演奏家，职业生涯合计跨越了 150 年，为现代的小提琴演奏方法铺平了道路。科雷利年纪轻轻便已是知名小提琴家，离开了博洛尼亚附近富西尼亚

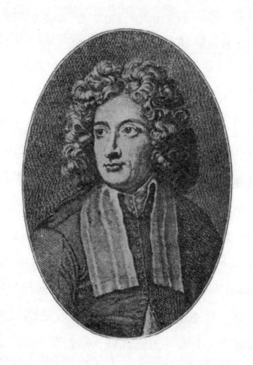

［意］阿尔坎杰洛·科雷利

（ Arcangelo Corelli,1653—1713 ）

诺（Fusignano）的家，开启了一场巡回音乐会。他性格温和、敏感，法国首席小提琴家卢利（Lully）的嫉妒让他颇感招架不住，异域他乡种种琐事也让他不胜其烦，于是，他回到意大利，在罗马为红衣主教奥托博尼（Cardinal Ottoboni）服务。每周一下午，一群音乐爱好者都会聚集在主教的私人公寓里，听他演奏最新作品。他的作品除了独奏乐之外，还包括应景的理想化的舞曲，用到的乐器通常包括两把小提琴、一把中提琴、一把大提琴和一架大键琴。他们是现代室内乐的先驱，而这种音乐得名于演奏场所。

有人说，精致的品位和纯净的音调让科雷利的演奏与众不同，也有人说，弓法的系统化和和弦演奏的引入应归功于他。他是带头抗议演奏过程中有人说话的音乐家。有一次演奏中，他看到赞助人对另一个人说了几句话，就放下小提琴停止演奏，被问到原因时，他说："我怕琴声干扰他

们交谈。"他在人们心中的崇高地位，并没有因此受到影响。他去世后，安葬在万神殿，红衣主教奥托博尼斥巨资在他的坟前立了一座纪念碑，多年来，每逢他的葬礼周年纪念日，那里都会举行庄严的仪式，演奏他的作品选段。

塔蒂尼正是在阿西西（Assisi）修道院幽居期间，决定退出帕多瓦大学的法律课程，转修小提琴。他最终成为了小提琴大师，谱写了多部现今仍被视为经典的作品，同时，他也是音乐物理学的科普作家。他写给学生玛德莲娜·伦巴蒂尼夫人（Signora Maddelena Lombardini）的信中包含了小提琴练习和学习的宝贵建议，尤其是关于琴弓使用的建议。他关于被称为"第三声音"的声学现象的论文，以及他关于音乐装饰的作品，无论何时读来，都有裨益。

听了古怪的小提琴家维拉西尼（Veracini）演奏之后，塔蒂尼梦到了魔王撒旦来到自己面前，

为他演奏了一首小提琴独奏曲，曲调优美超越了他所听过或想象过的任何曲子。第二天早上醒来，他试图把梦中的曲子写下来，于是创作了著名的《魔鬼奏鸣曲》（Devil's Sonata），曲子里的双重颤音和阴险的笑声是维拉西尼的最爱，但维拉西尼认为，曲子永远不如梦中听到的那般完美。令人费解的是，如此可怕的乐曲竟然会出自这个和蔼可亲、性情温和的人之手，据伯尼博士（Dr. Burney）的说法，他对自己的学生可是照顾有加，形同父母。纳尔迪尼（Nardini）是他最喜欢也是最著名的学生，在他一病不起的时候，专程从里霍恩（Leghorn）来到帕多瓦（Padua），像照顾自己的父母一般照料他。

在皮埃蒙特人维奥蒂身上，似乎结合了科雷利和塔蒂尼两人的才华，维奥蒂是一个富于诗意、极其善良的人，他性格敏感、低调，不适合在公共场合抛头露面。不过，只要他一出现，其他表

演者都会黯然失色。但是总有一些意外伤害到他，在凡尔赛宫演出时，有一位贵宾进门时吵吵嚷嚷，打断了他的协奏曲，他愤而走下了演奏席。在伦敦演出时，法国大革命爆发，他一度穷困潦倒，还被指控参与政治阴谋。

在汉堡附近隐居期间，他创作了一些优秀的作品，其中包括 6 首小提琴二重奏。他在开头写道："这部作品是我赋闲期间创作的。有些曲子出于烦恼，有些出于希望。"他曾在伦敦成立了一家公司，每一笔交易都恪守诚信，于是不久之后就难以为继，只好回到巴黎，重拾音乐。他离开演奏席后，最大的乐趣之一就是即兴演奏他的朋友蒙特格罗夫人（Madame Montegerault）钢琴曲的小提琴部分，技法之高明，让所有在场的人都感到欣喜。他教过的学生不超过 8 个，但他影响深远。有许多轶事讲述了他如何善良和慷慨，向他寻求建议和赞助的，不乏名人，其中就包括罗

西尼（Rossini）。

天才很少被人理解，因此展露天分的时候往往被认为是受了魔鬼的帮助。看到热那亚小提琴名家尼科洛·帕格尼尼的非凡成就，人们能想到的唯一解释就是他把自己的身体和灵魂出卖给了魔鬼，作为交换，魔鬼在他演奏时一直站在他的肘部，帮他操控琴弦。有一次，他在繁忙的音乐会季之后，疲惫不堪，住进一家瑞士修道院，想在宁静的环境中休息和练琴，结果传言说他因某种邪恶的行为而遭到关押。更有甚者，有人说他的幽灵早就偷偷跑到国外，还举办了各种精彩绝伦的小提琴表演。吉尔伯特·帕克（Gilbert Parker）从帕格尼尼的轶事中受到启发，在《难以置信的大师》（*The Tall Master*）中虚构了一个精灵的形象。

帕格尼尼被描述为一个身材高大、身形瘦削、面容忧郁和神经高度紧张的人。后人从他开

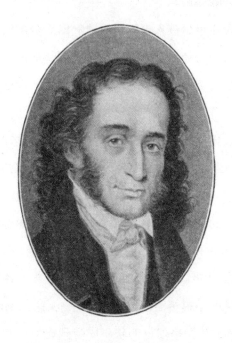

［意］尼科罗·帕格尼尼

（Niccolò Paganini，1782—1840）

发的小提琴资源中受益匪浅——他是天才和勤奋的典范。他可以称得上有效使用和弦、琶音段落、八度和十分之一、双和声、三和声、连续和声以及三分和六分音的先驱。他手指修长，能够完成难度非比寻常的伸展，他对拨奏乐章的喜爱源自父亲弹奏曼陀林的乐声的耳濡目染。他用最适合小提琴的音调写成作品并让它们大放异彩。小提琴学习者能够从他的 *Le Stregghe*、*Rondo de la Clochette* 和 *Carnaval de Venise* 等作品中找到他对小提琴的深刻理解，而这些作品的手稿都完整流传了下来。

卡尔卡尼奥夫人（Signora Calcagno）曾一度以富有想象力的小提琴演奏让意大利人眼花缭乱，她 7 岁时曾求学于帕格尼尼。另一个有幸得到帕格尼尼亲自教导的是他年轻的同乡卡米洛·埃内斯托·西沃里（Camillo Ernesto Sivori），卡米洛在他那个时代是欧洲音乐中心的名人，在 18 世纪

四五十年代为这个国家的音乐会观众，特别是波士顿音乐会的观众所熟知。

人们认为他能弹出小而有吸引力的音调，并且演奏时从来不会跑调。他的老师将斯特拉迪瓦里小提琴遗赠给他，此外还把与瓜奈小提琴（Guarnerius）齐名的维尧姆小提琴（Vuillaume），连同一套小提琴研究手稿和崇高的艺术理想一起赠予他。

德国人路德维希·斯波尔（Ludwig Spohr）是一名学者风范十足的小提琴教师和作曲家，他与帕格尼尼同年出生，虽然天分不如古怪的意大利人帕格尼尼那么熠熠生辉，但据信他的处理技巧对小提琴演奏产生了更大的影响。他树立了风格纯洁、音调圆润的榜样，并将小提琴协奏曲提升到现在受人尊重的地位。他是标准的小提琴学派模样。

从 19 世纪初到现在，优秀小提琴家迅速

增加，许多人的演奏技巧达到了前人未及的高度，以至于早期的小提琴大师见了，也会自叹不如。天才领导者凭个人喜好把小提琴演奏者划分为明确的派别。法国学派的著名代表包括阿拉德（Alard）和他的学生萨拉萨特（Sarasat）、丹克拉（Dancla）和索雷特（Sauret）。查尔斯·奥古斯特·德·贝里奥特（Charles August de Beriot）是比利时学派的实际创始人，该派的著名成员包括维厄当（Vieuxtemps）、伦纳德（Leonard）、维尼亚夫斯基（Wieniawski）、汤姆森（Thomson）和依撒（Ysay）等。费迪南德·大卫（Ferdinand David）是莱普西克音乐学院（Leipsic Conservatory）小提琴系的第一任系主任，他推动了德意志学派的发展。他的学生中知名者包括被誉为19世纪音乐巨人之一的约瑟夫·约阿希姆博士（Dr. Joseph Joachim）、瓦格纳的最爱奥古斯特·威廉（August Wilhelmj）和通过小提琴

演奏为费城培养古典音乐品位的卡尔·加尔特纳（Carl Gaertner）。在众多获得高度卓越的女小提琴家中，有现称"哈雷夫人"的诺曼·聂鲁达夫人（Madame Norman Neruda）、特雷西娜·图阿（Lady Hallé）、卡米拉·乌尔索（Camilla Urso）、杰拉尔丁·摩根（Geraldine Morgan）、莫德·鲍威尔（Maud Powell）和利奥诺拉·杰克逊（Leonora Jackson）。

唯一一位有公共纪念碑的小提琴家是奥勒·布尔（Ole Bull），人称"北方的帕格尼尼"，他的同胞为他树了两座雕像，一座位于他的家乡挪威卑尔根，另一座位于明尼苏达州的明尼阿波利斯。这些雕像与其说是为了缅怀这位通过乐器把旋律唱进听众心中的小提琴家，不如说是为了纪念以爱国情怀著称于世的小提琴家。这位爱国者为自己的祖国在过去半个世纪里在艺术和文学方面取得的一切成就提供了最强大的推动力。另

一位爱国小提琴家是匈牙利人爱德华·雷梅尼（Eduard Remenyi），他首先将约翰内斯·勃拉姆斯介绍给李斯特，开启了勃拉姆斯的星光之路，因此应该永远被铭记。

当今社会对其他乐器、对小提琴的巨大需求，成就了千姿百态、令人眼花缭乱的演奏技巧。它也许在年轻而放荡不羁的扬·库贝利克（Jan Kubelik）身上达到了高潮——要知道，库贝利克的演奏技巧是相当惊人的。人们孜孜以求，不断朝着更高深的演奏技巧努力，而小提琴所要传达的音乐灵魂却常常被遗忘。

第九讲

歌剧皇后的熠熠星光

我们要介绍的第一位歌剧皇后是维多利亚·阿奇莱（Vittoria Archilei），是一位出身高贵的佛罗伦萨女士，忠实地与著名的 Academy 剧团合作，发掘希腊戏剧的奥秘。正是她，推动了 16 世纪末由埃米利奥·德尔·卡瓦列里（Emilio del Cavalieri）初创的歌剧走向成功；也正是她，通过对雅各布·佩里（Jacopo Peri）首部公开演出的歌剧《欧律狄刻》（*Eurydice*）的精彩演绎，激发了人们对歌剧的热情。她被当时的意大利同胞称为"欧忒耳佩"[①]，因为她嗓音出色、技巧精湛、热情饱满且智力过人，她无愧于音乐女神的称号。遗憾的是，关于她的记录太少了。

吕利 [②] 把歌剧引进法国时，与巴黎皇家音乐院的朗诵和歌曲天才学生玛特·勒·罗舒瓦

[①] Euterpe：希腊神话中司音乐和抒情诗的女神。

[②] 让 – 巴普蒂斯特·吕利（Jean-Baptiste Lully），原名乔万尼·巴蒂斯塔·卢利（Giovanni Battista Lulli），意大利出生的法国巴洛克作曲家。

（Marthe le Rochois）建立了合作关系。吕利对玛特的判断力深信不疑，与工作有关的一切事宜都征求她的意见。玛特在公演方面取得的最大成就是在她的作品《阿尔米德》中出场。这位最早的法国歌剧皇后曾被这样描述：

她是一位黑发女郎，身材普通、长相平平，但拥有莫名的魅力，她那双闪闪发亮的黑眼睛背后有一个充满激情、没有羁绊的灵魂。她的表演和声音控制都非常出色。她天赋出众、率真淳朴如孩童、坦率、慷慨，得到古怪的歌剧历史学家杜里·德·诺因维尔（Dury de Noinville）赞美。1697 年，她因退休退出舞台时，国王赏赐她 1000 里弗养老金以示感谢，苏利公爵（Duc de Sully）追赠了 500 里弗。她后来在巴黎去世，享年 70 岁。她的故居长期以来一直是著名艺术家和文学家光顾的胜地。

1702 年前后，凯瑟琳·托夫茨（Katherine

Tofts）在克莱顿（Clayton）的歌剧作品《塞浦路斯女王阿尔西诺》（*Arsinoe, Queen of Cyprus*）中首次亮相。她是英国出生的首位女性歌剧歌唱家。据科利·西伯尔（Colley Cibber）说，她是一个长相俊美的女高音，嗓音清纯、婉转动听且富于变换。她的职业生涯让她名利双收，可惜的是太短暂。她在事业巅峰时期，精神出了问题，后来通过审慎治疗一度恢复正常，但再也没能回到舞台上。她的丈夫约瑟夫·史密斯（Joseph Smith）是一名艺术鉴赏家、稀有书籍和版画收藏家，当时在威尼斯任英国领事，于是她前去投奔，从此过起了平静的生活。之后她旧疾复发，家人只好将她严加看管起来。她在自家的花园里走来走去，幻想自己是旧时的女王。斯蒂尔（Steele）在《闲谈》（*Tattler*）一书中说，她之所以精神错乱是因为舞台演出过于投入，混淆了自己和舞台上的角色。

托夫茨夫人（Mrs. Tofts）统治着克莱顿的歌剧界时，托斯卡纳人弗朗西斯卡·玛格丽塔·德·埃平（Signora Francesca Margarita de l'Epine）还在歌剧开场前和收尾时演唱意大利小调。托夫茨夫人身材高大、肤色黝黑、举止粗放，靠着一副好嗓子和独特的演出风格成名。正是她开创了举办告别音乐会的习俗。伯尼博士说，她在谢幕演出成功结束之后，"接二连三又举办了多次谢幕演出，一次比一次带劲，以至于最终都没有离开英国"。这两位歌剧皇后间的明争暗斗，在当时是一桩新鲜事儿，为全伦敦的人们提供了茶余饭后的八卦话题和笑声。那个"和蔼可亲的诗人"休斯（Hughes）曾写道："音乐界出现了国家之间的不和，音乐会上也出现了辉格党和托利党之间的水火不容。"

玛格丽塔于 1722 年退出演艺圈，带着 1 万英镑的财富，嫁给了博学的佩普施博士（Dr.

Pepusch），后者凭借她的财富得以心无旁骛从事科学研究。她在丈夫的藏书中，发现了伊丽莎白女王的《维吉那琴曲谱集》，由于她之前已经是熟练的大键琴演奏家，很快就掌握了复杂的维吉那琴的演奏技巧，人们蜂拥到她家去听她演奏。

1725—1726 年间，伦敦出现了另一对彼此竞争的歌剧皇后。其中一位是帕尔马人弗朗西斯卡·库佐尼（Francesca Cuzzoni），1923 年她首秀即引起轰动，以至于歌剧音乐总监支付给她的出场费达到了 2000 几尼，演出门票则高达 4 几尼，她的着装风格也受到爱好时尚的年轻人和漂亮女孩追捧。虽然她长相丑陋也缺乏教养，但她有一个甜美、清晰的戏剧女低音，无与伦比的高音，沉稳的语调，演唱时从不跑调。另外，她天性灵活，发挥自如，创造力惊人。乔治·弗里德里希·亨德尔（George Friedrich Handel）在她演唱的歌剧中精心设计小调来展示她的魅力，但她

自视甚高，一次又一次任性偏离他的初衷。最终，亨德尔实在无法忍受，就派人去意大利找来高贵的威尼斯女士福斯蒂娜·博尔多尼（Faustina Bordoni），取而代之。福斯蒂娜身材优雅，容貌俊美，性格和蔼可亲，又有着银铃般悦耳的女中音、涵盖降 B 大调到 G 调的高音，她凭着出色的演唱技巧、清晰的发音、动人的颤音，以对点缀的欢快回顾和精美的表达而闻名。

无论音乐总监们起初对拥有两位受欢迎的女歌手感到多么高兴，他们很快就会因为二者之间明争暗斗感到沮丧。专为福斯蒂娜作曲的亨德尔大师本人也在一旁煽风点火，于是音乐总监们给更加听话的福斯蒂娜涨了薪水，终于迫使库佐尼离开。库佐尼转投别处时，都是狮子大开口，惹恼了一波又一波的赞助人。她在生活中挥霍无度，嗓子和婚姻相继出现问题，和以大键琴制作为生的丈夫桑多尼（Signor Sandoni）离婚后，一贫如

洗，在博洛尼亚度过了生命的最后几年，靠给人缝纽扣盖布获得的微薄收入过活。

福斯蒂娜后来嫁给了德国戏剧作曲家阿道夫·哈斯（Adolphe Hasse），47岁时曾为腓特烈大帝献唱，清新的嗓音让腓特烈大帝为之着迷。福斯蒂娜夫妇于1783年去世，享年分别为83岁和84岁。伯尼博士在他们快80岁的时候拜访过他们，发现福斯蒂娜精神矍铄、头脑清醒，津津有味地说起各种令人愉快的回忆，而她的丈夫是一位善于交际、理性的老绅士，没有一丁点儿"迂腐、傲慢或偏见"。

格特鲁德·伊丽莎白·玛拉（Gertrude Eliza-beth Mara）是德国著名歌剧女王。1755年，她年方6岁，就作为儿童小提琴手开始了演艺职业生涯，跟着父亲约翰·施梅林（Johann Schmäling）这位受人尊敬的音乐家一起巡演。在伦敦，她展现了极高的音乐天赋，她拥有非凡的女高音嗓音——

涵盖了 G 调到 E 调最高音，无与伦比的滑音，纯
净的发音和精确的音调。她精通和声、音乐理论、
视奏和大键琴演奏。她唱歌时，表情生动，神乎
其技的表演和强弱相济的嗓音，让人忘记了她五
官平淡、身材矮小、形体也欠佳。她对亨德尔的
演绎，尤其是《我知道我的救赎主活着》(*I Know
that My Redeemer Liveth*)，被认为完美无缺。

腓特烈大帝先前以为听一位德国女歌手歌唱
估计和听马匹嘶鸣没什么两样，让他没想到的是，
他一听到格特鲁德的歌声就被征服了，于是把她
留下来作为宫廷歌手。在此期间，格特鲁德嫁给
了让·玛拉 (Jean Mara)，一位英俊但是放荡不
羁的宫廷小提琴家，她全心全意爱着他，却也因
他过上了悲惨的生活。后来，她回到伦敦，以两
几尼一节课的价格教人唱歌。这一价格是其他老
师的两倍，因而她担心来学习唱歌的人太少，于
是说她的学生可以模仿她的声音练习唱歌，相比

对着钢琴叮叮当当的声音练习，可以节省一半的时间。虽然她认为唱歌应该由歌手来教，但亲身经历也告诉她，开启音乐教育的最佳方式是学习小提琴。当她听到一个歌手因快速发声受到称赞，她会问："她能唱出六个普通的音符吗？"这个问题或许会让年轻歌手反思。玛拉夫人晚年时在家乡附近教歌唱为生，最终于 1833 年在雷瓦尔去世。去她世前两年，也就是她 83 岁生日那天，歌德写了一首诗，向她致敬。

1802 年，玛拉夫人在伦敦举行的告别音乐会上，得到了伊丽莎白·比灵顿夫人（Mrs. Elizabeth Billington）的协助。比林顿夫人是英国出生的排名第一的歌剧皇后。她那纯正的女高音涵盖了三个八度，具有长笛般的高音。她的演唱干脆、敏捷、精准，乐器或声音的调子没有一丁点儿不熨帖的地方，她外表也甚是迷人。海顿在日记中颂扬了比林顿夫人的天才，他在约

书亚·雷诺兹爵士（Sir Joshua Reynolds）的画室里看到以她的肖像为蓝本的圣塞西莉亚（St. Cecilia）画像时，惊呼道："你画的是比林顿夫人听天使歌唱，应该是天使们听她歌唱。"将莫扎特的歌剧引入英国的，正是比林顿夫人。她遭到第二任丈夫，一个名叫费利森特的法国人的残酷对待，于1818年辞世，享年仅48岁。

18世纪最后一位歌剧皇后是安吉莉卡·卡塔拉尼（Angelica Catalani），她于1779年出生在离罗马约40英里的地方。她父亲是当地一名治安官，决心让她去修道院，但是她响亮的声音涵盖了从低音G到高音的3个八度，传到修道院墙外。据称，卡拉塔尼身材高大、皮肤白皙，仪态迷人，拥有蓝色的大眼睛，五官完美对称，笑起来很迷人。她歌唱天赋出众，可以轻松地从最微弱的声音上升到最美妙的渐强，可以模仿钟声的渐强和下降，可以像百灵鸟一样在半音段落的每

个音符上发出颤音。她的演唱让听众大饱耳福，但心情平和。

她婚后生活幸福美满，丈夫德瓦勒布雷格上尉（Captain de Vallebregue）对音乐知之甚少，但是对她宠爱有加，有一次她抱怨钢琴太高，她丈夫就把钢琴腿锯短了 6 英寸。在国内外一片赞誉声中，她迷失了自我，变得自高自大，甚至去尝试荒谬的炫技。她过于急切地展示自己，而艺术判断力和知识欠缺，最终误入歧途，先前的声望丧失殆尽。退休 17 年后，她于 1849 年在巴黎死于霍乱。在她患上这种可怕的流行病的几天前，珍妮·林德（Jenny Lind）前来拜访，寻求并得到了她的祝福。

如果说有一位歌剧皇后给她那个时代留下了深刻印象，那便是朱迪塔·帕斯塔（Giuditta Pasta）。帕斯塔于 1798 年出生于米兰附近，有希伯来血统。贝里尼（Bellini）为她创作了《梦游

女》（*La Sonnambula*）和《诺玛》（*Norma*），葛塔诺·多尼采蒂 ① 给她创作了《安娜波莲娜》（*Anna Bolena*），帕西尼（Pacini）为她创作了《尼俄伯》（*Niobe*），她是罗西尼当时闪耀的歌剧明星。帕斯塔的声音是女中音，起初不平等、微弱，音域细长，缺乏灵活性，但是她借助出色的天才和努力获得了两个八度半的范围，最高音达到了 D，而且唱腔甜美、流畅和纯洁，富有表现力。虽然身材矮小，但是唱到慷慨激昂之处，她有种睥睨一世的气概，表演和歌唱都受到成熟的判断力、深刻的感性和朴素的高贵支配。她于 1865 年在科莫湖（Lake Como）去世。

从 19 世纪初至今，出现了许许多多歌剧皇后，这里只能提到少数杰出者的名字。其中，亨丽埃塔·桑塔格（Henrietta Sontag）是 19 世纪

① 多尼采蒂（Donizetti），意大利浪漫主义歌剧乐派的代表人物。

上半叶最伟大的德国歌手。一位知名的旅行家讲述了首次遇到她的情景。那是 1812 年，她年方8 岁，由她母亲抱到桌子上坐定，唱着《魔笛》（*The Magic Flute*）中夜之女王的宏伟咏叹调，嗓音"纯净，富于穿透力，宛如天籁之音""就像悄无声息流过山边的清澈溪流"。15 岁时，桑塔格开始定期演出，就像人们所知道的，她"唱起歌来像百灵鸟一般婉转动听"。她在布拉格音乐学院学习的四年里，在声乐、钢琴和和声等课程中都获得了奖项。

她讲一口流利的德语和意大利语，并且多才多艺。她在韦伯、莫扎特、罗西尼和多尼采蒂的歌剧中声名鹊起。尤其是在巴黎，这位小个子德国女孩竟然能在大歌剧院驾轻就熟，游刃有余，让人赞叹不已。她的嗓音是纯粹的女高音，可达到 D 调最高音，上音调像清脆的铃声，自然而柔韧，是通过不断品味和学习培养出来的。她身

材中等，身段优雅，浅色头发，肤色白皙，蓝色
的眼睛柔和而富有表现力，给原本并不出众的容
貌平添了几份魅力。在行为举止上，她丝毫不做
作，颇有淑女范儿。关于她的追求者的浪漫故事
不断流传。她嫁给了撒丁岛公使馆专员罗西伯
爵（Count Rossi），1830 年退出舞台，不再抛头
露面，与丈夫一起在欧洲度过了许多快乐的岁月。
1848 年，她因金融危机而重返舞台，声音仍然纯
净如初，无可挑剔。1852 年，她来到美国，在音
乐界和时尚界引起了巨大的轰动。她于 1854 年在
墨西哥死于霍乱。

　　威廉明妮·施罗德 – 德弗里恩特（Wilhelm-
ine Schröder-Devrient），与桑塔格同年出生，是
世界上最尊贵的德国歌剧和德国歌剧演绎者之
一，尽管她的声乐天赋稍逊。她在舞台上长大
成人，并在男中音歌手父亲弗里德里希·施罗
德（Friedrich Schröder）和母亲索菲·施罗德

（Sophie Schröder）的指导下训练，而她的母亲被称为"德国的西登斯"①。这位歌剧女高音能够产生最温柔、最有力、最真实和最激动人心的效果，尽管她的唱腔不是特别容易处理，有时甚至很刺耳。正是她在贝多芬的《菲德里奥》（Fidelio）中对莱昂诺尔的华丽诠释，首次向公众展示了这个角色的美。她在瓦格纳的歌剧中饰演了多个角色，包括在《飞翔的荷兰人》（Flying Dutchman）中饰演森塔（Senta），在《坦豪瑟》（Tannhäuser）中饰演维纳斯（Venus），并在《里恩齐》（Rienzi）中塑造了阿德里亚诺·科隆纳的罗尔（Adriano Colonna）这个人物形象。歌德早先没有欣赏过舒伯特为《厄尔国王》（Erl King）创作的无与伦比的配乐，当他听到德弗里恩特夫人唱这首歌时，惊呼道："要是我能够像这样用音乐而不是文字作

① 萨拉·西登斯（Sarah Siddons）：英国演员，以其塑造的莎士比亚戏剧角色——麦克白夫人而闻名。

为我思想的载体，我早该成为传奇人物了。"德弗里恩特夫人于 1860 年去世。

玛丽亚·费利西塔·马里布兰（Maria Felicità Malibran）散发着天才的光芒，像孩子一样任性和顽皮，如同一颗耀眼的流星扫过音乐苍穹。阿图尔·鲍金（M. Arthur Pougin）这样概括了她的故事：

玛丽亚，生于法国，生父为西班牙人，在美国结婚，在英国去世，葬于比利时。她 5 岁时登台演出喜剧，17 岁结婚，28 岁去世——人生虽短暂却足以流传千古。她漂亮、聪明，笑容像阳光一样灿烂，神情时而透出忧郁；心中充满温暖又任性；专注到奋不顾身的程度；勇敢甚至趋于鲁莽；热心于找乐子也热心于工作；有着不屈不挠的意志和用不完精力。作为歌手，她罕有匹敌；作为悲剧女演员，她能够激发普通听众骨子里的热情和鉴赏家的钦佩。她是钢琴家、作曲家、诗

人，画也画得很有品位；她能够流利说五种语言；她不仅精通所有女性事务，还擅长体育和户外运动，并具有惊人的独创性。玛丽亚的优点很多，无法悉数。

她的天赋在她父亲曼努埃尔·德尔·波波洛·加西亚（Manuel del Popolo Garcia）的铁腕控制下发展起来，迫使她驾驭看似难以驾驭的嗓音，直到它变得铿锵有力、清纯精湛。她是一个辉煌而迷人的女低音，音域超过 3 个八度，达到 E 高音。她不屈不挠的意志和非凡的艺术智慧是让训练顺利进行的主要因素。从她发自内心的音符和热情洋溢的表演中，可以感受到她发光的灵魂。她 17 岁那年，父亲为了寻求理想的气候，开启谋划举家迁往墨西哥。在纽约，她与法国银行家马里布兰（M. Malibran）结婚，开启了一段不幸的婚姻。她很快回到巴黎，继续登台演出，后来离婚，嫁给了著名的小提琴家德贝里奥特

（De Beriot），这一段婚姻生活虽短暂但幸福。

据说马里布兰夫人在她那个时代里的任何一个说得出名号的学派间都游刃有余。莫扎特和奇马罗萨[①]，博瓦尔迪厄[②]和罗西尼，凯鲁比尼[③]和贝里尼[④]都具备同样的"共情能力"[⑤]。松苔格[⑥]和马里布兰夫人旗鼓相当，而帕斯塔[⑦]声誉正如日中天，

[①] 多梅尼科·奇马罗萨（Domenico Cimarosa），18 世纪意大利重要的歌剧作曲家之一，作品有《秘婚记》等。

[②] 弗朗索瓦-阿德里安·布瓦尔迪厄（François-Adrien Boieldieu），法国作曲家。

[③] 路易吉·凯鲁比尼（Luigi Cherubini）出生于意大利、在法国度过其大部分创作生涯的作曲家，以创作歌剧和基督宗教圣乐著名。贝多芬认为凯鲁比尼是自己同辈当中最伟大的作曲家。

[④] 文森佐·贝利尼（Vincenzo Bellini），意大利歌剧作家，浪漫主义乐派代表。

[⑤] "了解之同情"出自陈寅恪在为冯友兰《中国哲学史》上册所写的审查报告中的一句话："凡著中国古代哲学史者，其对于古人之学说，应具了解之同情，方可下笔。盖古人著书立说，皆有所为而发。"意思是：要想对这个世界中的一切，有更加深刻的认知，一是要增加知识（了解），二是要不断提高自己的境界（同情）。

[⑥] 汉丽爱特·松苔格（Henriette Sontag），德国花腔女高音歌唱家。

[⑦] 朱迪塔·帕斯塔（Giuditta Pasta），意大利女高音歌唱家。

但是再怎么对比，都掩盖不了马里布兰夫人的光
芒。马里布兰夫人拥有罕见的个人魅力，为她的
艺术风度增添了别样的色彩。乔利先生[1]在回忆中
提到她，说她非常漂亮，比起"穆里罗[2]笔下的西
班牙人的容貌比圭多（Guido）笔下完美无瑕的面
孔更迷人十倍。"1836年，马里布兰夫人的死讯
传来，熟识她的奥勒·布尔（Ole Bull）惊呼道：

> 我真是无法接受，这么一个拥有如火一般
> 热情的女子，一个天赋异禀的女子，一个敢爱敢
> 恨的女子，竟然红颜薄命不幸早夭。我忍不住痛
> 哭！不会的，她肯定没死。

宝琳·加西亚（Pauline Garcia）比她出色的
姐姐小13岁，嗓音质量相似，算是没有辜负她父
亲的严格管教，终于成名。她嫁给了歌剧导演和

[1]　亨利·法瑟吉尔·乔利（Henry Fothergill Chorley），英
国文学家、艺术家、音乐批评家。

[2]　巴托洛梅·埃斯特班·穆里罗（Bartolome Esteban
Murillo），巴洛克时期西班牙画家。尤以宗教题材画著名。

评论家维亚尔多（M. Viardot），在经历了辉煌的歌手生涯之后，长期在巴黎担任声乐老师。她年届 80，还活跃在音乐界。一个有趣的事实是，玛蒂尔德·马凯西夫人①也曾是知名歌唱家，发明了一种著名的声乐方法、著有 24 本《练习曲》、一卷回忆录和其他作品，只比维亚多 – 加西亚夫人小 5 岁，76 岁时仍在教音乐——而且仍然是歌曲艺术权威。歌唱家似乎容易长寿。事实上，音乐的确有一种赋予生命的力量。

朱莉娅·格里西（Giulia Grisi）是一位歌唱家，美名与男高音歌唱家马里奥（Mario）齐平。后者是她的丈夫，于 1854 年陪同她一起去美国巡回演出。格里西于 1812 年出生于米兰，16 岁首次亮相，无可争议地统治了舞台四分之一个世纪。她的声音是品质绝佳的纯女高音，音色出

① 马蒂尔德·马凯西（Madame Mathilde Marches），生于美因河畔法兰克福，德国著名的声乐教育家、女中音歌唱家。

众，跨越两个八度。她拥有漂亮的容颜，据称还拥有帕斯特（Pasta）般的悲剧灵感与马里布兰夫人般的热情和能量。她最喜欢的角色是《诺玛》（*Norma*）中的德鲁伊女祭司。据说她演唱的《圣洁的女神》（*Casta Diva*）是一种超然的声乐表演。

马里布兰和维亚多 – 加西亚的哥哥曼努埃尔·加西亚（Manvel Garcia），现年 97 岁，在伦敦生活，他是喉镜的发明者、著名的《歌曲艺术》（*Art of Song*）的作者、珍妮·林德的老师。1841 年，当时 21 岁的"瑞典夜莺"（Swedish Nightingale）——也就是后来广受爱戴的那位珍妮·林德在巴黎找到他，他的嗓音已经因过度劳累和疏于管理而受损。在 10 个月的时间里，珍妮·林德就学会了加西亚在音调制作、音域混合和呼吸控制方面所能教给她的一切。

除了名师指点，珍妮·林德出色的戏剧性女高音还应归功她本人的天赋、灿烂的个性、孜孜

不倦的毅力。她那富于共情的音色，表达各个阶段艺术构思的力量，品质如夜莺歌唱般的高音，涵盖了两个八度和四分之三的整个音域（从五线谱下方的 B 到第四行的 G），那种精致而铿锵有力的轻柔演唱，那无与伦比的声音，那种对技巧的掌握，已经有很多人写过或者讨论过。

珍妮·林德之于瑞典，就像奥勒·布尔之于挪威，是崇高成就的启发者。作为歌剧、清唱剧和歌曲领域公认的天才杰作的忠实诠释者，珍妮·林德还自如地为优雅的声浪倾注了北地诗意、粗犷和精致的色彩，让它们第一次为成千上万的人们所知。她通过自己纯洁高贵的女性身份及艺术成就，影响了公众，给人们留下了深刻和持久的印象。她对音乐的忠诚是刻在骨子里的，她相信，音乐以及让音乐获得活力的精神原则的表达和体现，必然会将真正的艺术家提升到很高的精神和道德标准。

［瑞典］珍妮·林德

（Jenny Lind，1820—1887）

她与丈夫奥托·戈德施密特先生（Otto Goldschmidt）一起度过了 35 年的幸福岁月，最终先他而去。她于 1887 年 11 月 2 日在位于莫尔文山的家中与世长辞。在她生命的最后时光里，她的一个女儿推开百叶窗以迎接早晨的阳光。看到阳光洒满房间，珍妮·林德提高了声音，唱出舒曼辉煌的《致阳光》的开场小乐节，声音坚定而清晰。这些便是她最后唱响的音符。她的半身像于 1894 年在威斯敏斯特教堂揭幕。

在珍妮·林德之前，还有一位瑞典女歌手，凭借有力、训练有素的声音，在异国他乡赢得歌剧桂冠，那就是亨丽埃塔·尼森-萨洛曼（Henrietta Nissen-Saloman），她也是加西亚的学生。后来，才华横溢的瑞典女高音克里斯汀·尼尔森（Christine Nilsson）以甜美的长相和悦耳的嗓音征服了听众。她能轻松唱出 F 高音，靠着无可挑剔的发声技巧，出色的戏剧直

觉、表现力和迷倒众生的魅力，通过扮演玛格丽特（Marguerite）、米尼翁（Mignon）、艾尔莎（Elsa）、奥菲莉亚（Ophelia）和露西亚（Lucia）等一众角色迷住了两大洲的公众。她还把自己童年时期耳濡目染的北方歌曲带给了全世界。

珍妮·林德还有一位同胞凭借戏剧女高音带给观众愉悦享受，那就是西格丽德·阿诺德森（Sigrid Arnoldson），阿诺德森拥有美丽的嗓音，迷人的性格和突出的音乐智慧。

提到阿德丽娜·帕蒂（Adelina Patti）的名字时，我们总会想到她那绵延久远的歌唱生命，一而再再而三的谢幕演出和高昂的门票。卡塔拉尼（Catalani）在鼎盛时期，每个演出季的收入约为10万美元。马里布兰夫人在斯卡拉歌剧院（La Scala）举行的85场音乐会的总收入高达95000美元。珍妮·林德在巴纳姆（Barnum）的管理下举办了95场音乐会，获得了208675美元。相

比之下，帕蒂演唱一场的收入就高达 8395 美元，而在很长一段时间里，她夜场演出的费用为每晚5000 美元。她被认为是那个时代最伟大的花腔女高音歌手，无论是在歌剧中还是音乐会上。她的声音以宽广的音域、超乎寻常的甜美、惊人的灵活性和完美的平衡而闻名，她精心维护着自己的嗓音，即便是到了 60 岁的时候，帕蒂仍旧喜欢唱歌，只是很少再出现在公共场合。她的妹妹卡洛塔（Carlotta）也是一位技术精湛的花腔女高音歌唱家。

歌剧皇后灿若星辰。我们会想起玛丽埃塔·阿尔博尼（Marietta Alboni），她是罗西尼唯一的学生，也是 19 世纪中期最伟大的女低音歌唱家，嗓音层次丰富、醇厚、流畅、纯净、充满激情而温柔。我们会想起特蕾莎·铁蒂安斯（Theresa Tietiens），她拥有响亮的戏剧女高音，比天鹅绒还要柔和的音色，以及高贵的表

演风格。我们会想起玛丽·皮科洛米尼（Marie Piccolomini），一位笑容甜美的女中音。我们会想起帕聂帕·罗萨（Parepa Rosa），她拥有甜美、有力的嗓音和气势磅礴的舞台表现力。还有佩沙·洛伊特纳（Pescha Leutner），她是 1856 年的年度之星；有着"英国桑塔格"之称的路易莎·派恩（Louisa Pyne）；帕斯塔的学生帕罗迪（Parodi）；埃特尔卡·格斯特（Etelka Gerster），她美丽的女高音令人着迷，甚至是心生敬畏；宝琳·卢卡（Pauline Lucca），她靠着独创性、艺术气质和智慧跻身戏剧女高音的前列；等等。

阿玛莉·马特纳（Amalie Materna），是 1869—1896 年活跃在维也纳宫廷剧院的戏剧女高音，具有出色的音乐和戏剧智慧，非凡的音域、音量、广度和持续力量，勃勃生气、饱满的情感和高贵的舞台风格，被证明是瓦格纳理想的布伦

希尔德①（Brünnhilde）——事实上，她于 1876 年
在拜罗伊特音乐节饰演了这个角色。她还于 1882
年在同一家剧院饰演了昆德利（Kundry）一角。
她在《坦豪瑟》（*Tannhäuser*）中饰演伊丽莎白，
在《特里斯坦与伊索尔德》（*Tristan and Isolde*）
中饰演伊索尔德，都激起了观众满堂喝彩。在美
国，听过她歌唱的人们都还记得她。

　　玛丽安·勃兰特（Marianne Brandt）也是如
此，她在第二届拜罗伊特音乐节上演唱了歌剧
《帕西法尔》②（*Parsifal*）中昆德利（Kundry）的乐
段，并于 1882 年之后持续代替马特纳夫人（Frau

　　①　伯伦希尔（Brynhild）是北欧神话中的一位女武神，在
北欧神话中一般被称为"瓦尔基里"（古诺斯语：Valkyrja），意
为"挑选战死者的女性"。在威廉·瓦格纳的歌剧《尼伯龙根的
指环》中设定为奥丁的女儿，而除了她是真正起源于北欧神话之
外，其他他歌剧中出现的八位女武神都是瓦格纳杜撰的。她的丈
夫就是北欧神话英雄齐格鲁德（Sigurd）。
　　②　《帕西法尔》（*Parsifal*），三幕歌剧，由伟大的德国作
曲家瓦格纳编剧并谱曲，1882 年 7 月 26 日在拜罗伊特首次公演，
1903 年 12 月 24 日圣诞夜在纽约大都会歌剧院初次演出。

Materna）出演。她拥有极其醇厚、深沉的嗓音及出色的唱腔和戏剧控制力，在瓦格纳的作品、贝多芬的"菲德里奥"①以及她尝试过的其他作品中的唱腔都让观众兴奋不已，在歌剧表演中还是音乐会上都是如此。她是一位出色的女骑手，也许是唯一一位能够在舞台上扮演女武神布伦希尔德冲锋场面进退自如的女歌唱家。据一位现场亲历者说，她首次面向德国观众演出之前，先进行了一场排练，骑着一匹精神抖擞、跃跃欲试的高头大马跑上舞台，在脚灯附近突然之间拉紧了缰绳，马用后脚站立起来，两只前脚在空中乱刨，吓得管弦乐队的成员扔掉了乐器，惊叫着四散奔逃。然而，没过多久，她就成功地赢回了他们的信任，晚上的演出一切顺利。

① 《费德里奥》（*Fidelio*，二幕歌剧），乐圣贝多芬的唯一一部歌剧。歌剧的最终版本是两幕剧，但首演的时候是三幕。约瑟夫·宋雷特纳和乔治·特雷契克根据尼古拉斯·布约利的剧本改编。1805 年初演于维也纳。

最后必须提到另外六位光芒四射的歌剧皇后，她们曾在现代歌剧院中独领风骚：玛塞拉·森布里希（Marcella Sembrich）、莉莲·诺迪卡、艾玛·卡尔维（Emma Calvé）、内莉·梅尔巴（Nellie Melba）、西比尔·桑德森（Sybil Sanderson）和艾玛·伊姆斯（Emma Eames）。这些只是当今统治歌剧领域众多歌唱家当中的一小部分。

来自加利西亚的花腔女高音森布里希拥有轻灵、穿透力强、非常甜美和极其灵活的嗓音，以及近乎完美的歌唱技巧。正如她的一位崇拜者所说，她的音色像银铃一样清脆，而且她的歌唱模式活泼而欢快。她凭借真正的艺术技巧和引人入胜的个性，让观众着迷；而且，她非常明智，坚持演唱适合自己的歌曲类型，因此，演出时从未失手。她是兰佩蒂斯（Lampertis）父子的学生，曾跟随李斯特学习钢琴，后成为肖邦的优秀诠释

［西］玛塞拉·森布里希

（Marcella Sembrich，1858—1935）

者，而且小提琴也拉得不一般。

诺迪卡是美国人，出生于缅因州法明顿，曾在波士顿的新英格兰音乐学院（New England Conservatory）学习声乐和音乐，并在教堂、音乐会和清唱剧演唱方面积累了丰富的经验，之后前往米兰，拜桑乔瓦尼先生（Signor Sangiovanni）为师，学习歌剧演唱。她在布雷西亚的《茶花女》（Traviata）中首次亮相，在巴黎演出的《浮士德》（Faust）中饰演玛格丽特一角。她精湛清脆的女高音在整个音域中都是纯净、流畅的。她把情感与调节情感的艺术理解相结合，被认为是当今最认真、最聪明的歌唱家之一。她是一位令人钦佩的女演员，多才多艺，在莫扎特的歌剧中取得了成功，并在瓦格纳歌剧中赢得了很高的声誉。

艾玛·卡尔维是西班牙人，拥有西班牙人那种热情，让听众时而激动不已，时而困惑不解。

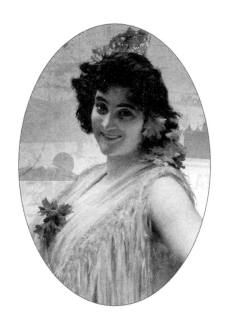

［西］艾玛·卡尔维

（Emma Calvé，1858—1942）

哪怕是用心听的听众，也分不清楚自己究竟是被她那排山倒海的气势和魅力所打动，还是被她出色的唱腔和精彩演技所打动。她嗓音一流，但经常错失戏剧效果，兴奋起来就不管不顾，把歌剧的美破坏掉，将好好的受难曲撕裂成碎片。然而，她的歌声有一种魅力，让听过的人永远不会忘记。她的第一次成功演出是在写实派独幕歌剧《乡村骑士》（Cavalleria Rusticana）中诠释村女桑图扎（Santuzza）这个角色，而这个角色是剧作家马斯卡尼[①]为她量身定做的。接下来，她以饰演卡门一角引起了轰动，她凭借迷人的手势、不羁的性格、优雅和光彩夺目的美貌，把这个角色转变为舞台上最有创意、最迷人的角色之一。

　　内莉·梅尔巴的艺名来自她的出生地墨尔本，据说她的声乐技巧堪比帕蒂（Patti）。她的声音是

① 波特罗·马斯卡尼（Mascagni Pietro），意大利作曲家、指挥家。

神圣的，但她似乎无力用眼睛里闪耀的温暖来激活她精彩的歌声。作为一名演员，她把一切喜怒哀乐深藏心底，用奇妙的嗓音征服了观众，她在歌剧界取得了巨大的成功，而所演唱的作品对歌剧能力的要求却是最低的。

马斯内 [①] 把《艾丝克拉蒙》（*Esclarmonde*）和《泰伊思》（*Thais*）两部剧作中的剧名角色给了加利福尼亚女孩桑德森，并亲自上阵训练她进行舞台表演。1889 年，桑德森在巴黎喜剧歌剧院的首部冠名歌剧中亮相，大获成功。她的声音具有美国乡下女性特有的轻盈、纯净、灵活多变，她是一位令人钦佩的女演员，也是马凯西夫人的学生。

马凯西夫人还有一位杰出学生伊姆斯，她出生于中国，父母是新英格兰人，曾在波士顿和巴黎求学。她的声音也非常灵活、清新、纯

① 儒勒·埃米尔·弗雷德里克·马斯内（Jules Émile Frédéric Massene），法国作曲家、音乐教育家。

净，她的音调准确无误，她的个性也很吸引人。她在瓦格纳剧作中扮演的角色非常成功，让艾尔莎（Elsa）这个形象深入人心，在《名歌手》（Meistersinger）中向观众呈现了一个理想的伊娃（Eva）。伊姆斯在早期演艺生涯中，极度平静的表演几乎让人觉得僵硬，但随着时间的推移，她慢慢给表演注入了热情。她完全可以被认为是一位拥有罕见音乐直觉、一丝不苟的音乐家。

在人的诸多天赋当中，嗓音最容易损坏、最为脆弱。一想到它能够带给世人喜悦，以及随之而来的种种福祉，再想想忽视它和对它管理不善造成的鲁莽浪费，简直让人悲从中来。嗓音的生命是短暂的，值得充分珍惜。

今天女性当中，拥有优秀嗓音的人比任何时候都要多，女孩们接受音乐教育的机会更多，财力支持也更多，因此，20世纪应该产生比以往更

多更优秀的歌剧皇后。女孩们应该认识到，生活中的真实事物比虚假的表象更值得珍视，真正的音乐文化建立在用精心的关怀和奉献的艺术热情铸就的基础上，往往热情和投入比空洞的炫技具有更高也更持久的价值。

第十讲

歌剧及歌剧改革者

　　戏剧的演变与音乐的演变密切相关，两者都与人类精神生活的丰富密不可分。人的言行本质上是偏好戏剧化的，历史和传统都表明，通过行动和歌曲表达内心情感是人的本能之一。

　　希腊的宗教戏剧就是顺应人的这种偏好产生的。传奇时代，我们在狄俄尼索斯①的祭坛上找到了它，而狄俄尼索斯是生命力源泉的掌控者，在他之后便是缪斯，人类生存的实际领导者和指挥者。在播种时节和丰收节上，一个粗糙的合唱团会被组织起来，围绕在祭坛周围，在手势、舞蹈和音乐的伴随下，用直白的语言讲述狄俄尼索斯流浪和冒险的故事。这种对思想和感情的表达反映了参拜者的情感，点燃了想象力，并加强了人们与生俱来对自由的本能追求。渐渐地，叙事脱

────────────────

　　①　希腊神，宙斯和塞默勒之子。对他的崇拜约在公元前1000年从色雷斯传入希腊，原先他是自然丰产之神，与狂热的宗教仪式相关联，后来成为酒神，专司放松禁忌、激发音乐和诗歌的创造力。

离了合唱环节，落到单个歌手身上，这一场合的表演特征变得越来越鲜明，歌唱的戏剧含量越来越高，所有的素材均已齐备，希腊戏剧呼之欲出。

希腊诗歌有着无与伦比的美感，仍然可以为具有文学欣赏能力的人所享受。关于希腊音乐，我们只知道它是现代音乐科学理论的基础，而且它受到高度重视，除此之外，我们知之甚少。亚里士多德告诉我们，音乐是希腊舞台剧的基本要素，也是其出色点缀。埃斯库罗斯①和索福克勒斯②这两位注重实用的音乐家，都曾为自己的戏剧创作音乐。欧里庇得斯与其说是音乐家，不如说是诗人，至少能够指导他人为自己的作品创作音乐。的确，文字、音乐和场景效果在希腊戏剧中密不可分。

① 埃斯库罗斯（Aeschylus），出生于雅典，被誉为"悲剧之父"。

② 索福克勒斯（Sophocles），古希腊三大悲剧诗人之一，被古代批评家认为是最伟大的悲剧家。

　　来自遥远国度的人们，不畏艰险，前往雅典观看戏剧表演，通常在戏剧开始前 24 小时就早早坐在座位上防止理想的位置被人抢走，由此可见观众的热情是多么高涨。莱尼安剧院（Lenæan Theatre）足以容纳 5 万名观众，舞台设施齐备，相比之下，今天的舞台设施只能算是玩具模型。在莱尼安剧院演一场戏剧，往往花费比伯罗奔尼撒战争① 还要高。

　　在希腊的辉煌时期，音乐和戏剧被认为是文化中备受推崇的提升品位的因素。它们刻画了人类存在至为崇高的方方面面，表达了全人类的世界观。罗马人征服希腊后，实行腐朽的奴隶制，音乐和戏剧堕落为纯粹的娱乐活动，最终与种种邪恶和堕落的风气联系在一起。

　　① 　伯罗奔尼撒战争（Peloponnesian War）：公元前 431—前 404 年雅典同盟和斯巴达同盟之间的战争，主要因斯巴达人（Spartan）反对得洛斯联盟（the Delian League）而起，以雅典的彻底失败而结束，随后开始了斯巴达对希腊的短暂统治。

出于这个原因，也因为戏剧充其量只能代表异教的理想，原始基督教会的神父并不鼓励戏剧表演。人们追求戏剧化效果的本能没有受到谴责，这种迫切需求在教堂礼拜仪式中得到了满足，礼拜仪式很早就用符号代表因过于神秘和令人敬畏而无法言说的东西。为了让说教进一步通过感官到达心灵，神父们在教堂里阅读《圣经》片段，并用现场图片和音乐辅助说明。渐渐地，化身的人物开始说话和移动。戏剧在祭坛脚下重新升起。基督教神父是戏剧的改革者、守护者和践行者。宗教戏剧的设计，不仅为了娱乐，也为了引导大众，因此难免粗糙。撒旦被描述为小丑，当他被打败或者被假败者捉弄而狼狈不堪时，观看的人群中会发出哄堂大笑。毫不奇怪，虔诚而博学的圣奥古斯丁在公元 4 世纪时曾说，在他幼年时期，他在亚历山大港看过精彩的宗教戏剧表演，当时带给他诸多真正的享受，现在回想起来却是

如此不堪。教堂戏剧变得如此受欢迎，以至于随着时间的推移，人们不得不在教堂外搭起更宽敞的舞台。

因此，神秘剧、奇迹剧、道德剧和耶稣受难剧应运而生，成为歌剧和清唱剧的直接祖先。歌剧还可以追溯到另一个来源，那就是面对教会的不赞成和演唱者被排除在教堂圣礼之外仍旧得以存在的世俗戏剧。

哑剧演员、吟游诗人和流浪艺术家从一个宫廷到另一个宫廷，在城堡的广场里、市场里或村庄绿地上，朗诵、表演、唱歌、跳舞、演奏乐器。他们提供了与外界交流的可喜手段，他们打破了平淡无奇的单调生活。如果说，现代音乐是建立在格里高利圣歌和民歌的两大支柱之上，那么歌剧就是建立在宗教戏剧和世俗戏剧的两大支柱之上的。

16 世纪末在意大利掀起的复兴古希腊学问的

高潮中，一群有抱负的佛罗伦萨年轻贵族、绅士和贵妇人，采用了"学会"（Academy）这个庄严的字眼，决心复兴备受讨论的希腊戏剧音乐。他们会集的地方是托斯卡纳最古老的贵族世家巴迪伯爵（Count Bardi）的宫殿。他们齐聚一堂，忘我讨论，不时有启发性的话语和值得称赞的尝试，其中颇有几位天才和博学的人。每次聚会都是由巴迪伯爵主持，伯爵本人也是诗人、作曲家、美术赞助人。

时代对文化要求从更高层面满足了人类对戏剧的渴望，而粗制滥造的宗教或世俗戏剧已然无能为力。这些狂热的古希腊文化拥趸认为，除了对位法音乐，还需要其他音乐来描绘情感，捕捉其令人费解的复杂性。他们以满腔的热情将戏剧诗歌与音乐相结合，以增强其表达和效果。有所求，必然会有所得，即使所得并不总是如意。这些改革者在热切追求戏剧性真理时，发现了一个

意想不到的宝藏。

伽利略·伽利莱（Galileo Galilei）的父亲文森佐·伽利莱（Vincenzo Galile）开启了歌剧改革之先河。他是单声歌曲①的积极拥护者，其主旋律是在从属和声的伴奏下通过吟诵或演唱表达出来的，文森佐·伽利莱认为，旨在唤起个人感情的音乐中，个人色彩应该占据主导地位。当时的艺术音乐是复调的，也就是由相互交织的旋律构成，从而产生和声。现代意义上的独奏，只有民歌这种人类依本能倾诉心声的音乐，再无其他。博学的作曲家只能把民歌用作载体，来呈现对位法。伽利莱不满足于以对话的形式向世界表达自己的想法，他在1581—1590年间创作了两段音乐独白，一段是但丁的《地狱》（Inferno）中描述

① 单声歌曲（monody），是17世纪上半叶在意大利出现的一种带通奏低音伴奏的宣叙风格的独唱世俗歌曲的总称。卡瓦列里自称是这种歌曲体裁的发明者，而实际上玖里奥·卡契尼（Giulio Caccini）才是这一体裁的发明者。

的一个与乌戈利诺伯爵（Count Ugolino）有关的
场景，另一段是《耶利米哀歌》（*Lamentations of Jeremiah*）中的一段话。编年史家记载，伽利莱
使用了鲁特琴伴奏，唱腔非常甜美。与此同时，
伽利莱也是一名优秀的中提琴演奏家。

　　1590 年，在一场宫廷婚礼上，矫揉造作的教
会音乐与赞美可爱新娘的文本扞格不入，为"学
会"的努力带来了新的动力。不久后，一群出身
高贵的女士和先生们在宫廷里制作了两部田园剧，
即《讽刺》（*Il Satiro*）和《佛良诺的失望》（*La Disperazione di Fileno*），这两部剧完全是依据音
乐而作，歌唱或朗诵调的形式贯穿全场。文本的
作者是卢凯西尼（Lucchesini）家族的劳拉·圭
迪乔尼夫人（Signora Laura Guidiccioni），在那个
时代以诗歌天赋和辉煌成就而闻名的贵妇人。埃
米利奥·德尔·卡瓦列里（Emilio del Cavalieri）
先生担纲作曲家，他得意扬扬地宣布自己的音乐

"复活了古人的音乐"，具有"唤起悲伤、怜悯、喜悦和快乐"的力量。

这两部被称为"音乐剧"的作品，尽管和声粗糙、旋律单调，但已然是现代歌剧的萌芽。高贵的歌唱家维多利亚·阿奇莱，被同时代的意大利人称为"Euterpe"（音乐女神欧忒耳珀），她以精湛的嗓音、艺术技巧、满腔热忱和灿烂的智慧大大促进了音乐剧的进步。正如我们所知，她"在音乐方面的卓越表现众所周知"，能够在适当的时候"把观众感动得热泪盈眶"。这也激发了同一作者创作第三部类似性质作品《盲人法官》（*Il Giuco della Cieco*）的热情，该作品最终于 1595 年问世。

卡瓦列里不仅是第一位以音乐讲述戏剧的全部故事并利用独奏的音乐家，还在声乐中引入了各种装饰音，提高了对乐器的要求。然而，他曾试图掌握言语和歌曲之间的媒介，结果并没让学

院派人士满意。他的合唱采用了复杂的复调风格，因而被认为是乏味的。进一步改革即将到来。

变革是通过美第奇宫廷的大师雅各布·佩里（Jacopo Peri）开始的，1601 年后由费拉拉宫廷的大师继承。正如佩里在他的一部著作中所说的那样，他研究希腊戏剧时，确信希腊戏剧的音乐表达是色彩浓郁的情感语言。他密切观察日常生活中的各种说话方式，努力用半说半唱的音调再现柔和、温婉的由器乐低音维持的对白，并通过延长间隔、活泼的节奏和伴奏中适当分配的不和谐音来表达兴奋。戏剧朗诵调可能要归功于他。戏剧朗诵调出现在他的《达芙妮》（Daphne）中，这是一首正剧（Dramma per la Musica），文本出自诗人里努奇尼（Rinuccini），并于 1597 年在罗马科尔西尼宫（Palazzo Corsini）非公开演出。《达芙妮》实际上是第一部歌剧，尽管直到半个世纪后人们才将"歌剧"这个词应用于此类

作品。宫廷歌手朱利奥·卡奇尼（Giulio Caccini）增加了几首独奏，还为一个角色创作了许多歌曲。当时的人们说："这是在模仿伽利莱，但风格更美丽，更令人愉悦。"3 年后，佩里受邀参加法国国王亨利四世婚礼的庆典，与玛丽亚·迪·美第奇（Maria di Medici）合作，创作了一首类似的作品《欧律狄刻》（*Eurydice*），在剧中，阿奇莱（Signora Archilei）再次诠释了主奏曲，令作曲家非常满意。这是首部公开演出的歌剧，演唱有一个管弦乐队伴奏，安置在幕布后面，用到的乐器有大键琴、中提琴（harpsichord）、双首琴（a theorbo）、大鲁特琴和长笛，其中，长笛用于模仿其中一个角色手中的排笛。

　　7 年后，为了庆祝另一场宫廷婚姻，一位天才写成了一部音乐剧，彻底打破了古代复调的束缚。这位天才便是克劳迪奥·蒙特威尔第（Claudio

Monteverdi)①，时年 39 岁，任曼图亚公爵的教堂乐长。他是第一位即席使用第七和弦的作曲家——包括属和弦（dominant chord）和减和弦（Diminished Chord），也是第一位使用不协和和弦强调耶稣受难曲的作曲家。他发明了颤音和拨奏曲（pizzicato），并开创了声乐二重唱。他敏锐的戏剧感使他能够通过对比、特征鲜明的乐段和独立的管弦乐前奏、插曲和描述性音画②来引起人们的兴趣。

他的歌剧《奥菲欧》（Orfeo），创作于 1608 年，涉及的管弦乐队包括两架大键琴、两把低音小提琴、两把中提琴、十把男高音小提琴、两把

① 克劳迪奥·蒙特威尔第，意大利杰出歌剧作曲家，前期巴罗克乐派最重要的代表人物之一。曾先后任曼图亚宫廷乐师及威尼斯圣马可教堂乐长。1637 年在威尼斯建立第一家公众歌剧院。他是现代管弦乐的先驱，在文艺复兴末期创立了威尼斯歌剧乐派，还创作了许多宗教音乐作品和牧歌。其牧歌标志着意大利文艺复兴后期世俗音乐发展至顶峰。主要作品有《奥菲欧》（1607）、《尤利西斯的归来》、《波佩阿的加冕》等。

② 音乐体裁，以描写自然界及生活的景物为主要内容，比较通俗易懂。尤指标题音乐的印象主义乐曲的作曲技法。

法国小提琴、一架竖琴、两把大吉他、三架小风
琴、四把长号、两把短号、一支短笛、一个号
角和三把小号。他 1624 年创作于威尼斯的《牧
歌第八卷：坦克雷迪与克洛林达之争》（ *Tancredi
e Clorinda* ）中，使用了弦乐四重奏描述马匹的
奔腾，这便是"女武神骑乘"的原型。和弗朗
茨·李斯特一样，他在晚年也接受了天主教神父
的职位，但是没有停止作曲。他 74 岁那年，创作
才能一如既往，于是写下了他最后一部歌剧《波
佩亚的加冕》（ *L'incoronazione di Poppea* ）。可以
说，蒙特威尔第是 17 世纪伟大的歌剧改革家，是

17世纪的瓦格纳，就像格鲁克①是18世纪的瓦格纳一样。

歌剧史上一个划时代的事件发生于1637年，商业发达的威尼斯第一家公共歌剧院开业，这座城市丰厚的财富让她的公民得以有闲暇培养艺术。不久后，公众的需求推动了许多意大利歌剧院的建立。同时，人们对舞台布景的追求日趋俗艳，要求歌唱效果务必宏大，因此学院派的原则遭到忽视。博学而有天赋的那不勒斯作曲家亚历山德罗·斯卡拉蒂（Alessandro Scarlatti）是著名大键

① 克里斯托弗·威利巴尔德·冯·格鲁克（Christoph Willibald von Gluck），德国作曲家。他早年创作意大利风格的神话歌剧，1750年移居维也纳，1754年任宫廷歌剧院乐长，始作法国喜歌剧。后与意大利诗人卡尔萨比基(Raniero da Calzabigi)合作，用其脚本创作了《奥菲欧与尤丽狄茜》《阿尔且斯特》和《巴吕德与爱莱娜》。他还从事歌剧改革。1773年去往巴黎，继续其歌剧改革事业。主张歌剧必须有深刻的内容，音乐与戏剧必须统一，表现应力求自然、纯朴，并创造了标题性序曲，又恢复群舞场面与合唱在歌剧中的重要地位。代表作有《伊菲姬尼在奥利德》《伊菲姬尼在陶利德》《阿尔米德》等。

琴演奏之父，在 17 世纪最后的 25 年里，给歌剧注入了新的活力，让它增加了它的感性魅力和旋律之美。他将朗诵调与古典价值相结合，扩充了咏叹调，并设计了返始（da capo），成为传统戏剧真理的威胁。

在法国，吟游诗人将旋律带入了情感领域，为音乐的发展奠定了坚实的基础。亚当·德·拉阿尔[①]的田园牧歌《罗宾与马里昂》（*Robin et Marion*）成为歌剧的实际原型。在 17 世纪，高乃依[②]和莫里哀提炼了同胞的戏剧品位，引入意大利歌剧进行尝试，激起了民众对符合法国理想的歌剧的渴望。

让·巴蒂斯特·卢利（Jean Battiste Lully）满

① 亚当·德·拉阿尔（Adam de la Hallé），别名驼背亚当，法国诗人、音乐家和最早的法国世俗戏剧的创始人。
② 皮埃尔·高乃依（Pierre Corneille），17 世纪上半叶法国古典主义悲剧的代表作家，一向被称为法国古典主义戏剧的奠基人。

足了法国人的这种愿望。卢利在童年时期从意大利来到法国宫廷，并于 1672 年从从属地位一跃成为首席音乐家。他开启了音乐改革，成功地给他的第二祖国带来了一部民族歌剧。他确立了序曲，赋予了朗诵调修辞力量，为管弦乐队增添了色彩，并引入了芭蕾舞。1733 年，50 岁的让·菲利普·拉莫（Jean Philippe Rameau）写下人生第一部歌剧，给卢利留下的传统注入了新的生命。拉莫以音乐理论家和作曲家而闻名，曾写过一篇关于和声的论文，在文中阐述了和弦反转和派生的规律，这一天赋也把他卷入无法脱身的种种麻烦。相较于前人，他的乐器编排更加丰富多彩，节奏更多样化，目的更加真诚。与其他改革派一样，他被指责为"牺牲耳朵的乐趣来进行徒劳无功的和弦投机"。他的许多歌剧是根据拉辛 ① 的作品创

———————————

① 让·拉辛（Jean Racine），法国剧作家，与高乃依和莫里哀合称 17 世纪最伟大的三位法国剧作家。

作的。他于 1764 年去世，享年 81 岁。

　　一个世纪前，亨利·珀塞尔（Henry Purcell）横空出世，英国人的音乐生产黄金时代达到了顶峰。亨利·珀塞尔被称为英格兰培育的最有创意的天才。他充分利用了当时流行的色彩和节奏华丽的假面娱乐剧① 培养自己的戏剧才能，早在少年时期，便为几部假面娱乐剧配了音乐。1677 年，年仅 19 岁的他创作了生平第一部歌剧。他没想过要改革，但他对语言口音与旋律和朗诵口音之间真正关系的直觉似乎总是准确无误。他熟谙英国本土的旋律，想象力极其丰富。而且他受过教育足以节制想象力，在舞台乐、教堂音乐和室内乐的创作中，都表现出一种清新和活力，一种轻快的节奏，还引入了许多新的管弦乐手法。1710 年，也就是他不幸早

　　① 16 世纪和 17 世纪盛行于英国贵族之间的一种业余娱乐剧，由戴面具的人表演舞蹈和戏剧。

逝 15 年之后，巨匠亨德尔^①开始统治英格兰的音乐界，意大利式歌剧占领了舞台，后又迎来了清唱剧的统治。英国歌剧还没来得及扎根，就消亡了。

克里斯托弗·威利巴尔德·格鲁克（Christopher Willibald Gluck）于 1774 年转向巴黎。当他试图让法国歌剧重现辉煌时，法国歌剧在意大利歌剧的影响下，早已走向衰落。早在 12 年前，他在维也纳创作了歌剧《奥菲欧》，这部平静、经典、宏伟的作品，似乎就是希腊艺术精神的化身。他对主题的选择表明了他追求的事业。他追求简约，让诗意的情感统领音乐，主张戏剧应真诚，追求各种表现手法的有机统一。他根据拉辛的作品改编的三幕歌剧《伊菲姬尼在奥利德》（*Iphigènie en Aulide*）在巴黎上演后，立即激起了

① 乔治·弗里德里希·亨德尔（George Friedrich Handel），出生于德国哈雷，巴洛克时期英籍德国作曲家，以其宏伟的音乐风格，预示了主调音乐风格的到来。

观众无限的热情，并引发了与他才华横溢的意大利作曲家尼科洛·皮契尼（Niccolo Piccini）之间的论战，激烈程度不亚于音乐大师瓦格纳引发的种种争议。

有史以来崇高的敬意归于这位天才人物，因为他以非凡的勇气攻击了音乐骗子。他声称，戏剧作曲家拥有神圣的权利，可以要求演唱者完全按照自己创作的方式演唱作品，拒绝歌手一时兴起和虚荣心作祟而进行所谓的创新。他认为小交响曲，亦即序曲或前奏曲，应该指出主题，并为观众介绍作品中的角色，而且乐器着色应该适应现场的情绪，从而预设了现代歌剧演出的程序。他为凯鲁比尼、奥伯、古诺、托马斯、马斯内、圣桑等人的工作铺平了道路。

在德国，早期引入的意大利歌剧长期流行。曾经由吟游诗人（或歌手）培养的本土戏剧，通过由对白和流行歌曲组成的歌曲剧（singspiel）保

持着活力，为德国民族音乐戏剧的发展奠定了实
际的基础。沃尔夫冈·阿玛多伊斯·莫扎特发
掘了它的藏宝库。莫扎特没有想过要成为改革
者，而是无意识地将德国精神注入意大利歌剧
中。在他短暂生命的最后 5 年，也就是从 1786 年
到 1791 年，他创作了不朽的歌剧作品《费加罗的
婚礼》(*The Marriage of Figaro*)、《唐·乔瓦尼》
(*Don Giovanni*) 和《魔笛》。他非凡的音乐和诗
歌天赋，再加上深厚的学术修养，将他带入从未
有人企及的表达领域。对他来说，这些表达是为
了在舞台上展现人性，用音调出色地描绘每个角
色的内心世界。瓦格纳评价莫扎特时说，他本能
地发现了戏剧的真理，深刻揭示了音乐家和诗人
之间的关系。

伟大的音调诗人贝多芬以其对生活的深刻理
解和对人类激情的共情，通过 1805 年创作的《菲
德里奥》(*Fidelio*) 进一步推动了歌剧的发展。尽

［奥地利］沃尔夫冈·阿玛多伊斯·莫扎特

（Wolfgang Amadeus Mozart，1756—1791）

管这部作品更像是声乐和管弦乐队演奏的交响乐，而不是有音乐伴奏的戏剧诗歌，但它的一些主要曲子中注入了比以前任何一部歌剧更有力的戏剧表达。它的主题是世界性的，因为它崇高、真诚的音调是对一切肤浅和哗众取宠的抗议；但它讲述的故事仍然是德国的，歌剧的整个故事在序曲中用音乐完成了铺垫。

另一个刻意通过创作序曲预示剧情的德国人是卡尔·马利亚·冯·韦伯，他最伟大的歌剧作品《自由射手》(*Der Freischütz*) 于 1821 年问世。韦伯是德国浪漫主义学派的开创者，歌剧创作以浪漫主义为主题，他通过音调描绘了点燃他想象中的怪异、奇幻的精灵世界里的事物。他被称为连接莫扎特和瓦格纳的纽带，他在许多理论中都预见到了瓦格纳的风格。他骨子里是民族主义者，在音乐中体现了民歌的优秀品质，他也是一名高贵的音色画家，在使用管弦乐队表现戏剧性特征

［德］卡尔·马利亚·冯·韦伯
（Carl Maria von Weber，1786—1826）

等方面优于前人。

理查德·瓦格纳长期以来一直被认为是伟大的反传统者，他的任务是摧毁先前音乐界的一切传统做法和理念，但人们对他的崇敬却胜于对巴赫、莫扎特、贝多芬和韦伯等人。公众一直被告知，他的作品超出了常人的理解能力，却又是为了描述人的本质生活，而且一步一个脚印，逐渐深入人心。他的音乐戏剧信条的精髓是，音乐艺术要活灵活现，拥有直抵灵魂的真诚，必须来自民众，并为民众而创作。他选择民族神话和英雄传统为创作基础，认为它们为人们熟知，而且反映了德国人的世界观。他认为自己是齐格弗里德，使命是杀死肮脏的物质主义之龙，以唤醒德国艺术沉睡的新娘。

在瓦格纳之前，巴赫和肖邦都曾创作过最令人惊讶的和弦进行。巴赫的赋格曲和贝多芬的奏鸣曲和交响曲的动机，以及法国人赫克托·柏辽

【德】理查德·瓦格纳

（Richard Wagner, 1813—1883）

兹的所谓"主要动机"（leading motives），都比瓦格纳的"典型动机"要早。此外，柏辽兹的管弦乐配曲一直是他管弦乐音调着色的先驱。然而，瓦格纳所接触的一切都被他以特征鲜明的方式运用，从而产生新的印象，并强调音乐应作为一种语言的概念。音乐和诗歌以如此奇特的方式融合在他的天赋中，以至于彼此形影不离。他把二者结合起来，相信它们的使命是灌输爱国主义和爱的高尚道德教育。

那种仅仅为了迎合听众的歌剧，遭到他的猛烈抨击。罗西尼和其他意大利作曲家创作的许多优美旋律将长期存在，但它们作为一个整体大多数时候不再能够满足血管中流淌着日耳曼人血液的人们。今天，在严肃音乐家心中占据最高地位的意大利歌剧作曲家是音乐界的元老朱塞佩·威尔第（Giuseppe Verdi），他天赋出众，在漫长的职业生涯中得以四次迎合时代精神，在晚年时取得的成就与瓦格纳在意大利取得的成就相仿。

［德］朱塞佩·威尔第

（ Giuseppe Verdi， 1813—1901 ）

第十一讲

那些著名的清唱剧

　　大约在 16 世纪中叶，佛罗伦萨一位热心的牧师圣菲利波·内里（San Filippo Neri）为他在罗马的教堂开设了一个小礼拜堂，供教众举办群体性活动使用。他的主要目标是"引导年轻人参加教会活动，让他们远离世俗的享乐"，他想尽办法，让各种活动具有吸引力和启发性，如采用配有适当音乐的戏剧化版本的圣经故事，作为宗教话语和灵歌的补充。与他携手努力促进此事的作曲家，正是天主教教堂音乐的伟大改革者乔瓦尼·皮耶路易吉·达·帕莱斯特里纳（Giovanni Pierluigi Sante da Palestrina），后者创作的和声被一位热爱音乐的教皇评价为精彩绝伦。事实证明，这一值得称赞的事业取得了成功。人们从四面八方蜂拥而至，享受这种免费的娱乐活动，由此催生了一种神圣的音乐艺术形式——清唱剧。

　　10 世纪，甘德斯海姆修道院（Gandersheim cloister）的修女罗斯维莎（Roswitha）最早尝试

［意］乔瓦尼·皮耶路易吉·达·帕莱斯特里纳
（Giovanni Pierluigi da Palestrina, 1525—1594）

为教堂戏剧注入艺术价值。她用拉丁语创作了
6 部宗教戏剧，供其他修女演唱和学习，并于
1845 年在法国出版。还有一位女性劳拉·吉迪乔
尼（Laura Guidiccioni），她是佛罗伦萨一个寻求
艺术真理的贵族团体的杰出成员，创作了第一部
宗教音乐剧的文本——这部剧就是清唱剧。埃米
利奥·德尔·卡瓦列里（Emilio del Cavalieri）为
它配上了朗诵调音乐——他曾与吉迪乔尼在多部
田园剧中合作，而那些田园剧实际上是早期歌剧。

吉迪乔尼有部作品的标题叫《灵魂和肉体
的表白》（*The Representation of the Body and the
Soul*），是寓言主题的作品。它于 1600 年 2 月在
罗马圣菲利波教堂首次演出，即胜利之后圣母堂
（Santa Maria della Vittoria）的小礼拜堂举行。演
出时该作品的作曲家已于几个月前去世，但他关
于舞台演出的细节要求得到了严格遵守。幕布后
面设置了一个由两把七弦琴、一架大键琴、一把

大吉他和两支长笛组成的管弦乐队，还增加了一把小提琴演奏副歌的引导部分，即器乐前奏和插曲。舞台为合唱团分配了座位，但是团员们演唱时需要起立，并做出某些动作和手势。扮演时间、道德、欢愉等独奏角色的演员手里拿着乐器，装出演奏的样子以表明自己的角色，而演奏实际上是由隐藏在幕后的乐手进行。"世界""身体"和"人类生活"这三个角色通过抛弃在舞台上演出时穿着的华丽服饰，展示他们在死亡和解体面前彻底的贫穷和惨状，来说明尘世事物的短暂不可留。表演以芭蕾舞结束，舞者在合唱团音乐的伴随下"稳重而虔诚地"跳舞。

从这个描述中可以大致推断清唱剧萌芽时期是怎样一副模样。除了主题具有宗教色彩之外，它与歌剧几乎没有什么不同。从 1628 年起，罗马圣·阿波利纳雷（San Apollinare）的音乐总监贾科莫·卡里西米（Giacomo Carissimi）贯彻了卡

瓦列里的原则，直至 1674 年去世。他为后世的清唱剧制定了规则。他把舞蹈和表演排除在外，并引入了叙述者角色。他对和弦的广泛而简单的处理增强了他作品的纯度和美感。在他的手中，朗诵调获得了个性、优雅和音乐表现力。他划时代的作品只有一小部分存世，但足以表明他的头衔"清唱剧和康塔塔之父"不是浪得虚名。

他的学生亚历山德罗·斯卡拉蒂①是那不勒斯学派的创始人，相当于那不勒斯音乐界的执牛耳者，从 1694 年到 1725 年，这位多产的作曲家创作的音乐作品几乎囊括了所有的已知体裁。他在声乐和器乐方面的许多改进极大地促进了清唱剧的发展。他对管弦乐配器（orchestration）的感觉达到了他那个时代非凡的高度，他以出色的想象

① 亚历山德罗·斯卡拉蒂（Pietro Alessandro Gaspare Scarlatti），意大利巴洛克风格作曲家，以歌剧和室内康塔塔而闻名，代表作品有《无知的过错》。

力和技巧将不同音色的乐器组合在一起，也是第一个专门编排宣叙调的人。他的天赋和知识使他得以重塑对位法的辉煌，他的清唱剧表明他对音乐的灵活掌握几乎出神入化。

还有一位亚历山德罗，来自斯特拉德拉（Stradella）家族，是弗洛托同名歌剧的主人公，他的感情史丰富多彩，以至于说起他的风流韵事来，人们很难分清楚哪些是事实哪些是传闻。帕里博士（Dr. Parry）说，他对合唱效果有一种非凡的直觉，甚至能够将行进推向高潮，他的独奏音乐旨在实现结构的确定性。1676 年，他使用了一个以小提琴为主要乐器的双管弦乐队伴奏。他对清唱剧的影响尤其深远，因为他培育了这种艺术形式的所有资源。他最著名的作品是清唱剧《圣乔瓦尼·巴蒂斯塔》（*San Giovanni Battista*），其中有一首名为《怜悯我吧！上帝》（*Pietà Signore*）的咏叹调，旋律优美、对称，令人心旷神怡，至

今仍有人演唱，可惜它并没有得到应得的美名。

亚历山德罗·斯特拉德拉以歌手和作曲家的伟大天赋，以及男子汉气概，得到了"音乐天神"（Apollo della Musica）的美称。作曲家本人根据传统在罗马的圣使徒教堂里演唱的温柔、虔诚的曲子，曾经让一名出于嫉妒而意欲致这名"音乐天神"于死地的刺客有一刹那迟疑。他所到之处，总有欢腾的人群围在四周，看到他出演的角色成为嫉妒和恶意的受害者，观众们也会唏嘘不已。优雅的传奇就这样流传开来。斯特拉德拉于1681年去世。百余年后，有些作家试图让我们相信，著名的《怜悯我吧！上帝》是后期为《圣乔瓦尼·巴蒂斯塔》所配的插曲，而且可能是其他作曲家所作。在没有绝对的证据之前，我们暂时先不要从斯特拉德拉的冠冕上摘下这颗宝石吧。

作曲家乔治·弗里德里希·亨德尔创作了50部歌剧和许多其他作品，还是出众的管风琴家和

大键琴演奏家。他具有无可匹敌的音乐天赋，敏捷、坚定和深刻的智慧，不屈不挠的意志，崇高的世界观和高贵的人格，还拥有巨额财富。他像一个无敌的将军一样在清唱剧领域大杀四方，取得了一个又一个巨大的胜利。他50岁的时候，音乐事业达到巅峰，并用神来之笔把已有的材料转化为我们今天所知道的艺术形式。在他将近58岁的时候，惊人的创作力爆发了，他创作了《弥赛亚》（*Messiah*）这部足以使他永垂不朽的作品。这部作品创作历时23天，并于1742年4月13日在都柏林首次公演，其时，创作完成才7个月。首演即引起强烈反响，随后在伦敦演出时又博得满堂喝彩。哈利路亚①合唱团开始歌唱时，在国王的带领下，激情澎湃的观众全体起立，直至歌曲终了，这也成为我们遵循至今的习俗。

① 《哈利路亚》是清唱剧《弥赛亚》里其中的一章。

　　赫尔德①把《弥赛亚》称为基督教史诗。《弥赛
亚》无疑是以高贵史诗宏伟壮丽的风格写成的，
因为它叙事宏大，而作曲家将音乐视为关乎心灵
和灵魂的手段。主题的处理细腻而富于判断力，
主旋律是一首欢欣有力的赞美诗。在序曲之后，
开场男高音宣叙部《安慰我的百姓》(Comfort Ye,
My People) 有一个令人信服的回响，可以与后
续透露着无限柔情的咏叹调《跨越山谷》(Every
Valley) 呼应，而咏叹调充满了在伟大荣耀中发现
新大陆的新鲜感。像女低音《他遇弃》(He Was
Despised) 这样令人心碎的选段，只会加强其他
部分的气势。自始至终，全剧都有一种温暖，一

　　① 　约翰·戈特弗里德·冯·赫尔德（Johann Gottfried von
Herder, 1744—1803），德国文艺理论家、狂飙运动的理论指导者。
学术研究范围包括哲学、文艺、宗教、历史和语言学等。提倡传
承民族文化，重视民间文学，试图从历史观点说明文学的性质和
宗教的起源，并运用比较语言学方法解释语言和思想的关系。编
纂有民歌集《诗歌中各族人民的声音》。

种对位的辉煌、一种广度、一种弹性、一种丰富的配器，这在以前的清唱剧中是从未有过的——当然了，大师自己的其他作品例外。即使是他依据室内二重唱改造而来的二重唱和合唱中，也有那种欢快的品质，把这一切完美地融入整部作品。

亨德尔在德国出生和接受教育，在意大利有一段居无定所的岁月，曾沉浸于缪斯的精神中，最后受到英国大教堂音乐的滋养。他从周围汲取养分。英国人将他视为他们的国家荣耀之一，称他为"撒克逊的巨人"（Saxon Goliath）、"音乐界的米开朗琪罗"（Michael Angelo of music）、"百手巨人布里亚柔斯"（Bold Briareus），还在他位于威斯敏斯特大教堂的坟墓上方用坚固的大理石为他塑像。不过，英国人所说的一切都不能与音乐巨人贝多芬逝世前向他的致敬相提并论，当时，病榻上的贝多芬指着亨德尔的作品大声说：

这就是真理。

［意］乔治·弗里德里希·亨德尔
（George Friedrich Handel，1685—1759）

　　还有一个同样伟大但完全不同的名人，也诞生于 1685 年，那就是约翰·塞巴斯蒂安·巴赫。巴赫的《耶稣受难清唱剧》是旧受难剧的直接产物，已然成为后世清唱剧的素材和灵感。亨德尔是普通民众的一员，为民众服务，在大千世界奋力前行。巴赫是一个孤独的学者，远离外界的喧嚣，在尘世的君主面前也保持本真，在音调世界中占据至高无上的地位。巴赫是典型的条顿人（Teutones，古代日耳曼人的一个分支），他的音乐非常真挚，体现了非凡的才智，蕴含着条顿风尚的精髓，充分表达了人类丰富多彩的内心生活。新教德国的精神体现在他的宗教基调作品中，这些作品被证明是新教的力量源泉。他对合唱发展的贡献是不可估量的。他创作的作品中，以《马太受难曲》（Saint Matthew Passion）最能体现他威严和崇高的风格，这部作品道出了人类的悲伤和无限的温柔，罕有其匹。

　　1790 年，当弗朗茨·约瑟夫·海顿（Franz
Joseph Haydn）接受邀请以专业人士的身份前往伦
敦访问时，他的年轻朋友莫扎特曾劝他不要前往，
理由是他已不再年轻。但海顿坚持要去，说自己
仍然活力十足，身体强壮。8 年后，66 岁的他
写下了著名的清唱剧《创世纪》（The Creation），
全剧散发着青春的活力和光芒。在埃斯特哈齐
（Esterhazy）美丽的土地上漫步的岁月让他的灵魂
与自然相互交融，而这部作品清楚地展现了他把
大自然展示的奥秘融入音调的力量，幸福、快乐、
孩童般的天真无邪是它的突出特征。

　　贝多芬作为宗教音乐作曲家的风格在他的单
曲清唱剧《橄榄山上的基督》（Christ on the Mount
of Olives）中得到了体现，这部清唱剧就像他的
单曲歌剧一样与众不同，足以证明他的创作才
能。门德尔松在《圣保罗》（St. Paul）和《以利
亚》（Elijah）两部作品中体现了一种崇高的理

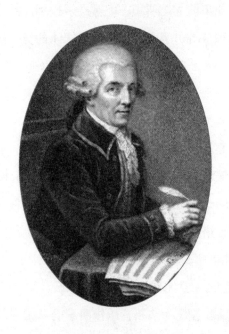

［奥地利］弗朗茨·约瑟夫·海顿
（Franz Joseph Haydn，1732—1809）

想，他集前人之所长，尤其在《以利亚》中形成了一种兼收并蓄的风格，表现出敏锐的区分力。李斯特的清唱剧《克里斯图斯》（*Christus*）、《圣伊丽莎白》（*St. Elizabeth*）和一些影响力稍小的作品，通过音调揭示了对神圣事件启示目的的崇高、富于创造力的处理。有意思的是，在法国人古诺（Gounod）的清唱剧中，尤其是《救赎》（*Redemption*）中，能够找到脱胎于巴赫的现代合唱，事实上，正如有人曾恰如其分地指出的那样，《救赎》是对巴赫的受难曲进行现代化处理的结果。

清唱剧下一步可能会演变成什么模样，很难断言。现代人的努力能否超越甚至与这一领域的崇高作品相媲美，或者创造天赋是否会变成全新的风格，只有交给时间决定。

第十二讲

交响乐与交响诗

　　差不多300年前，富于冒险精神的克劳迪奥·蒙特维德（Claudio Monteverde）首次替一个试图自证心迹的管弦乐队发出微弱的声音。他预见了把不同的音质组合起来用于音乐表达的可能性，并有力促进了业已存在于前人歌剧中的器乐前奏和插曲中的交响乐萌芽。他通过探索揭示了配器资源的魅力，让人们对乐团的要求不断提高。前奏曲发展成为歌剧序曲，其任务是告知观众接下来的剧情发展。显而易见，音乐能够用音调语言传达印象，待到时机成熟，交响乐便从天才的创作中冉冉升起。

　　交响乐融合的各种素材中，最突出的是起源不明的舞蹈。由于声乐咏叹调结合了简单的民歌与歌曲大师对个人表达的强烈渴望，因此，在没有文字支持的情况下，奋力前行的器乐人发现，根据自然界的对比法则，在精神发展的各个阶段可以用节奏和乐章的不同交替舞曲来表示，从而

获得了重要的创作元素。人们本能地认识到，多样性要想发挥作用，一致的目标至关重要。

在 17 世纪的最后 20 年里，阿尔坎杰洛·科雷利在罗马红衣主教奥托博尼（Ottoboni）的宫殿里面向公众，或在其私人公寓中都展示了他理想化的舞蹈团体，并赋予了这种音乐权威性。这些舞蹈团体通过和谐的基调完美融为一体，有好几个乐章为这种基调提供了全新的音调画面。这些作品通常是为大键琴和三种小提琴创作的，主旋律由科雷利本人用小提琴演奏。他把这些作品称为奏鸣曲 ①，最初用于指代一切由乐器演奏的作品，而不是由人声演唱的作品。它们是室内音乐和交响乐的前身：独奏奏鸣曲是以演出地点命名的室内音乐，而交响乐则是管弦乐队的奏鸣曲。绝对的音乐被他们带上了正确的发展轨迹，从而开创

① 英文为 sonata，源于 sonare，意为"声音"。

了音乐的新时代。

英国的珀塞尔、意大利的多梅尼科·斯卡拉蒂和萨马蒂尼、德国的巴赫家族等继续塑造奏鸣曲形式。奏鸣曲变得名不符实，不再仅仅是一组舞蹈，而是突入了幻想领域，开始自行演变。事实证明，其单音风格的流行旋律成为最活跃讨论的主题。它往往采用三个对比鲜明的乐章，包括引起注意、吸引思想和情感投入，以及描述兴奋后的生动反应。

一位德国评论家不无戏谑地说，早期的作家希望通过奏鸣曲展现三个方面的内容：首先，作曲家能做什么；其次，作曲家能感觉到什么；最后，作曲家写完曲子之后有多高兴。节奏大大增加了奏鸣曲的重要性。两个主题，一个是补音的旋律；另一个通常是主导的旋律，被用于阐述开场乐章，引出含有各种情节的自由展开，再呼应开篇陈述。这样一来，就界定了主要角色，故事

在相关基调的辅助下，以缓慢的乐章或小步舞曲或谐谑曲轻松展开，并以原始基调写成的激动人心的乐章结尾。每个乐章都有自己的主题，彼此独立发展，但是由一以贯之的计划和构思联系起来。

Symphony（交响乐）这个名字来自 *sinfonia*（小交响乐），最初适用于由整支乐队演奏的选段，后来适用于器乐序曲，约瑟夫·海顿曾把它用于自己开创的管弦乐奏鸣曲。他为埃斯特哈齐家族演奏了 30 年，管弦乐队的乐器数量从 16 件增加到 24 件；以钢琴或小提琴为独奏的实验，使他完全沉浸在乐器的魔咒中，无法自拔。不同乐器的个性让他不停地改变音调着色，在和声领域，他经常做出在那个时代看起来不合常理的尝试。优雅的态度、独到的创意、快乐的不羁、被勤奋的头脑节制的幻想、古朴的幽默和恰如其分的光影划分，结合起来，成为他音乐的主导音符。他的

交响曲让人想起童话故事，一开始便是吊人胃口的"从前"，又像童话故事一样，透着神秘。从海顿创作的作品里，人们可以感受到他微笑面对悲伤、失望和痛苦的能力，也正是这种能力，让他在迟暮之年禁不住感叹：

生活真是一件迷人的事情。

莫扎特的音乐生涯始于海顿之后，但在海顿之前结束，他影响了海顿也受到海顿的影响。交响曲的范围扩大了，节律悠扬的表达变得更温暖，布局更有确定性，形式方面也趋于完整。莫扎特深刻而富于诗意的音乐天性，感受喜悦和悲伤以及无限渴望的能力，反映在他所写的一切作品中。通过大量使用自由对位，亦即完美融合了各种旋律的复调，他为自己卓越的创造力插上了腾飞的翅膀。他强调说拒绝对位法是愚蠢的，并举了塞巴斯蒂安·巴赫的例子说明对位法如何大有裨益。乐器和音乐素材被他信手拈来，发展他那奇妙的

幻想，让他创意迭出。他对轮廓和细节的精益求精彰显了一种高贵的宁静精神，映出了音乐的美。

贝多芬进一步推动了交响乐技巧的发展，并证明了其"从人的灵魂中擦出火花"的力量。他在重复主题的时候也改变着主题，为情节增添趣味，并通过精湛的技巧制订整体计划。他能够以几个音符的动机为基础创作出宏大的音乐史诗。他将人类的梦想，对自由的渴望和内心所有最神圣的愿望转换成精妙的管弦乐。他用音符探讨人的生命和命运，始终表现出一种崇高的信念——无论命运多么残酷，都无力打垮人的精神，无力击溃真正的个性。他作品中的冲突总是以人的胜利告终。可以说，贝多芬交响曲的最终目的，就是要直面灵魂最深处，讲述那些事件只是过眼云烟，高尚的情感需要崇高的表达，而他的音调形式必然配得上内容。

舒伯特比贝多芬小 26 岁，但是 1828 年就去

世了，比贝多芬只晚一年，比韦伯晚了两年，因
而也感受到了浪漫主义精神的光芒。舒伯特的心
中有一股永不干涸的歌曲之泉，流淌出新鲜悠扬
的乐章，他创作的第九首也是最后一首 C 大调
交响曲，奠定了他伟大交响乐家的地位。舒伯特
的交响曲有着极度的诗意情感、梦幻而强烈的音
乐个性、浪漫而饱满的计划、以音调体现狂飙期
（a storm and stress period）的激情，以及独到的管
弦乐处理。在某些乐段中，他上升到极高的高度，
但在对音调世界的大胆探索中，他经常会失于形
式不清晰，这在很大程度上可以归咎于他早年缺
乏严格的训练，头脑不够清晰。极致的浪漫主义
有违于品位高雅的门德尔松的天性，也是他所厌
恶的，即便如此，浪漫主义的影响还是悄无声息
地渗入他精美的作品中。作为一名交响乐家，他
在风景如画的铿锵声中表现出了丰硕的活力。正
如有人所说，他在描摹轮廓和填充形式细节方面

的能力，对管弦乐音调的敏锐平衡感，对素材透彻的科学认识，让其成为最高意义上的大师。他的序曲无疑是浪漫主义的，正如它们戏剧化且富于表演效果的标题所表明的那样，带有标题音乐的本质。

说到标题音乐，我们想起了法国著名交响乐家、标题音乐的杰出代表艾克托尔·路易·柏辽兹，标题音乐即旨在说明一个特殊故事的音乐。柏辽兹生于 1803 年，卒于 1869 年，由于大胆使用全新、惊人的音调效果而被称为 19 世纪最为张扬的音乐异端。他是全世界第一个将音乐作为一种确定的语言概念的人。他作品中反复出现的主题，称为"固定观念"（fixed ideas），是瓦格纳的"主要动机"（leading motives）的先驱。他组合乐器的技巧为配器增添了新的光彩。他创造的个人风格是对前人杰作深入研究的结果，他对格鲁克的杰作尤其熟记于心，对哲学的研究也颇有成

［法］艾克托尔·路易·柏辽兹
（Hector Louis Berlioz，1803—1869）

效。他的四部著名交响曲作品包括《幻想交响曲》
（*Fantastic symphony*）、《盛大葬礼与凯旋交响曲》
（*Grand Funeral and Triumphal Symphony*）、《意大
利的哈罗德》（*Harold in Italy*）和《罗密欧与朱丽
叶》（*Romeo and Juliet*）。在《幻想交响曲》的序
言中，他是这样解释自己的想法的：

> 没有文字的音乐剧的构思需要事先阐释。因
> 此，（对于完美理解作品必不可少的）标题应该根
> 据歌剧的口语文本来考虑，以引导音乐作品，并
> 表明其特征和表达方式。

标题音乐催生了弗朗茨·李斯特的交响诗。
李斯特成年后才在器乐领域实现浪漫理想，但他
在其中让自己的天赋展露无遗。他的伟大交响诗
作品包括《浮士德交响曲》《前奏曲》《俄耳甫
斯》《普罗米修斯》《马泽帕》和《哈姆雷特》。这
些作品采用了交响乐的形式，但是限制比交响乐
少，旨在通过音调描绘指定主题或其唤醒的情感。

例如,《马泽帕》(*Mazeppa*)被描述为通过狂热
到近乎疯狂的乐章,书写了一名英雄的死亡冲刺
(death ride),用一个简短的行板(andante)预示
他的阵亡,接下来的行军乐由喇叭声引入,并上
升到崇高的凯旋,宣告主人公完成了人生意义的
升华。

夏尔·卡米尔·圣-桑无疑是法国最有原
创性和知识性的现代作曲家,他 67 岁时依然活
跃在创作第一线,他的精神已成为古典作曲家的
精神。他的声誉在很大程度上要归功于他创作
的交响诗——当然,他也创作了许多重要的交响
曲。他的配器以清晰、有力和色彩精致而著称。
1893 年去世的柴科夫斯基创作的管弦乐、交响
曲和交响诗,充满了炽热的俄罗斯精神,具有强
烈的戏剧效果,有时激情如暴风雨般爆发,幸而
柴可夫斯基学养深厚,出色驾驭了创作素材,才
让这种激情不至于失控。挪威人克里斯蒂安·辛

［法］夏尔·卡米尔·圣－桑

（Charles Camille Saint-Saëns, 1835—1921）

丁（Christian Sinding）的作品也带有强烈的民族特质，他的 D 小调交响曲被称为"诞生于北方阴郁浪漫主义的作品"。爱德华·格里格（Edward Grieg）被称为午夜太阳之地强劲有力但轻松愉快的精神化身，他把自己最具特色的作品融入了交响诗和管弦乐组曲中。第一位以音调向欧洲世界传达北地信息的作曲家是丹麦人盖德（Gade），这位有着"北方交响乐大师"美称的音乐家生于 1817 年，卒于 1890 年。

在这样一篇简短的文章中不可能囊括交响乐领域的所有伟大人物。约翰内斯·勃拉姆斯便是其中的佼佼者，他在现代的躁动不安中成功敲响了音乐崇高的主导音符。舒曼说，"这个约翰是一位先知，他写的是天神的启示"，他向那些能读懂他的人揭示了高雅艺术是理性永驻之地，而且高雅艺术结合了深刻的情感和深沉的心智。黎曼博士是这样评价他的：

勃拉姆斯从巴赫那里继承了深度，从海顿那里继承了幽默，从莫扎特那里继承了魅力，从贝多芬那里继承了力量，从舒伯特那里继承了艺术的亲密感。他无疑天赋异禀，在博采众人之强为其所用的同时，又能够不丧失自我——正是这种坚强的个性让他成为大师。

器乐的力量是美妙的，绝对的音乐无须文字就可以传达深刻而持久的印象，它胜过千言万语。让我们向约翰内斯·勃拉姆斯致敬吧，是他提醒我们注意音乐的真正使命，也正是他传达了一条将响彻整个 20 世纪的信息。